01
54

8043
905

001
331
13131
001
001
001
001
001
001

min byung-geol, 2003

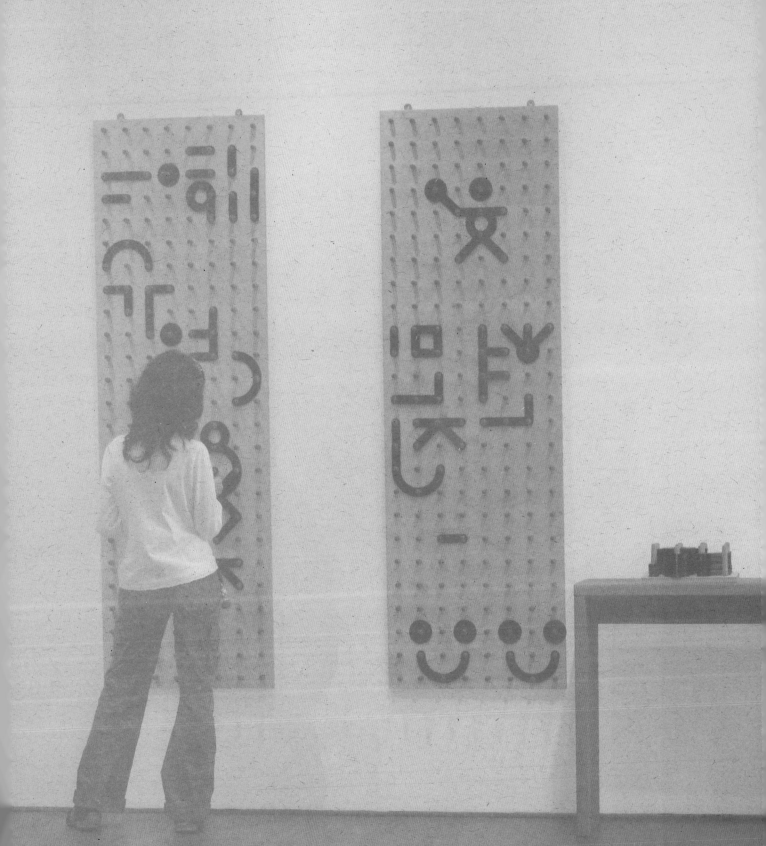

THE
BOOK
SOCIETY
THE THE
BOOK BOOK
SOCIETXOCIETY

OASE 51

OASE#72
TERUG
NAAR
SCHOOL

OASE#72
BACK TO
SCHOOL

Volume
THE
GUIDE

Detroit
Paris
Melbourne
Sydney

Januart

Februarian

Marchile

Aprilious

Mayal

Junite

Julienne

Augustate

Septembrent

Octoberine

Novemberesque

Decembric

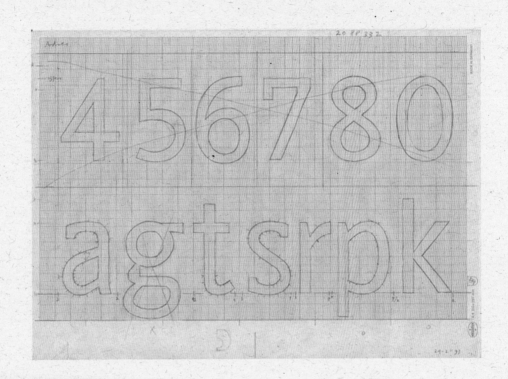

타이포그래피
워크샵 06

서울대학교
미술대학 디자인학부
신입생 세미나
2010-2

이재민

구정연

마르틴 마요르

민병걸

김성중

홍디자인

이재민

서울대학교에서 시각디자인을 전공했고,
2006년 11월부터 그래픽디자인
스튜디오 fnt를 운영중이다. studio fnt의
디자이너들과 함께 다양한 인쇄 매체와
아이덴티티, 디지털 미디어의 디자인에
이르는 여러 분야의 프로젝트를 진행하고
있으며, 실험적인 타입페이스의 제작,
미디어 아티스트와의 공동 작업 등을 통해
그 커뮤니케이션 영역을 넓혀가고 있다.
www.studiofnt.com

구정연

2005년부터 국민대학교
제로원디자인센터에서 그래픽디자인
전시들을 기획했다. 그 외 몇몇 문화예술
프로젝트에 큐레이터로, 그래픽 잡지의
에디터로 참여한 적이 있다. 2007년에
소규모 출판사 '미디어버스'를 설립하여
아티스트 북을 출판하며, 동시에
'더북소사이어티'를 운영한다.
가끔 책에 대해 떠들거나 크고 작은
이벤트를 기획한다.
www.mediabus.org

마르틴 마요르(Martin Majoor)

네덜란드 출신 활자 디자이너로 네덜란드의
아른험과 폴란드의 바르샤바을 근거지 삼아
진지한 본문 활자체와 서적 타이포그래피에
주력하는 활동을 한다.
30년 활자 디자인의 연륜을 가진 중견
디자이너로서 스칼라체(FF Scala),
텔레폰트체(Telefont), 세리아체(FF Seria),
넥서스체(FF Nexus)를 디자인했다.
특히 1990년대에 개발된 스칼라체는 그의
대표적인 활자체로 이미 고전이 되어 전
세계에서 널리 사용되고 있다.
www.martinmajoor.com

민병걸

홍익대학교 시각디자인과를 졸업한 뒤
안그라픽스, 무사시노 미술대학 대학원,
눈디자인, 디자이너 그룹 '진달래'에서
공부하고 활동했다. 현재 서울여자대학교
시각디자인과 교수로 재직중이다.
서체. 모듈. 등 그래픽디자인 도구를 만드는
데 관심 있으며. 인쇄된 지면을 벗어나기
위해 안간힘을 쓰는 중이다.

김성중

서울대학교에서 시각디자인을 전공하고,
뉴욕 예일대에서 석사 학위를 받았다.
현재 2×4에서 아트 디렉터로 패션 하우스
프라다의 월페이퍼를 진행하며 평면에서
공간으로 확장되는 그래픽디자인을
선보였다.

'타이포그래피 워크샵'은 서울대학교 기초교육원의 특화 교양교과목인 '신입생 세미나'라는 강의 프로그램 중의 하나로 기록된 수업이다.

'신입생 세미나'는 갓 입학한 학생들과 전임교수들의 자연스런 유대관계 형성과 학내 다양한 전공들의 특성을 신입생들에게 흥미롭게 소개하기 위해 개설한 강의인 만큼 시각디자인 전공의 필수적인 과정 중 하나인 타이포그래피디자인에 대한 다양한 관심거리를 제공하고자 했다. 타이포그래피라는 주제는 커뮤니케이션디자인의 중요한 기초교육 과정이자 결과이기도 한데, 이를 접근하는 방법은 문자, 인쇄, 추상미술, 그래픽디자인 등으로 다양하다. 이에 이 강의에서는 해당 학기마다 타이포그래피를 다루는 다양한 분야의 전문가들을 모시고 초청 특강을 하는 형태로 진행되었다.

시인, 글꼴 디자이너. 작가, 그래픽디자이너 등 강의에 모신 분들은 각기 다른 방법으로 타이포그래피 또는 나아가 디자인, 예술, 삶에 대한 이야기 보따리를 풀어주셨다. 강의를 통해 나누어주신 이야기들을 이 책을 통해 더 많은 이들과 나누고자 한다.

기획 및 엮은이 김경선
서울대학교 미술대학 디자인학부 시각디자인 전공 교수

차례

차례

이 재 민

안녕하세요. 김경선 교수님께서 간략하게 말씀해주셨지만 제 소개를 잠시 드릴게요.
저는 이재민이라고 합니다. 현재는 'fnt'라는 디자인 스튜디오를 운영하고 있고, 겨울이 되면
꽉 채워 4년 정도 됩니다. 제가 97학번인데 병역특례로 회사도 다녔고, 이후에는 프리랜서를
하다 보니 졸업이 늦어졌어요. 사실 그때 쌓았던 디자인 경력들은 웹 인터랙션 디자인
같은 거였어요. 그때가 1990년대 후반에서 2000년대 초반 정도였는데, 많은 기업들이
한창 웹사이트를 구축하기 시작하던 무렵이었죠. 제가 몸담고 있던 에이전시에서도 여러
웹사이트를 구축하는 프로젝트를 많이 진행했었고요. 졸업한 후에는 1년 반 정도 웹서비스
회사에서 근무하다가 독립해서 스튜디오를 시작하게 됐어요.

오늘 제가 소개할 내용들은 스튜디오를 시작한 이후 갖게 된 작업에 대한 생각과
접근, 그리고 실제적인 작업에 그러한 생각들이 어떻게 반영되고 있는지, 어떤 흐름을 갖고
흘러갔는지에 관한 것들이에요. 이 강의를 듣는 분들 중 타과생 분들도 꽤 많은 걸로 알고
있는데, 아무래도 제 이야기는 실무적인 부분들에 집중되어 있어 어떻게 받아들이실지
모르겠네요. 하지만 너무 아카데믹하다거나 접근하기 어려운 작업이 아니라, 주위에서
흔히 볼 수 있는 작업들이 많을 테니까 편하게 들어주시면 될 것 같습니다. 제가 작업을
진행하면서 지켜나가려고 하는 몇 가지 규칙들이 있습니다. 일단 이미지를 보여드리면서
설명을 시작할게요.

studio fnt
2006년 11월에 만들어진 그래픽
디자인 스튜디오 fnt는 다양한
인쇄 매체와 아이덴티티, 디지털
미디어의 디자인에 이르는 여러
분야의 프로젝트를 진행해왔으며,
실험적인 타입페이스의 제작,
미디어 아티스트와의 공동 작업
등을 통해 그 커뮤니케이션 영역을
넓혀가고 있다.
www.studiofnt.com

웹 인터랙션 디자인
인간이 제품이나 서비스를
사용하면서 상호 간 작용하는 것을
용이하게 하는 디자인 분야이며,
주로 인간과 컴퓨터 상호작용을
디자인하는 것으로 컴퓨터에 의해
작동되는 전자 제품, 시스템의
행동과 사용자의 행동 간의
상호작용을 용이하게 하는
기술이자 응용예술 분야이다.

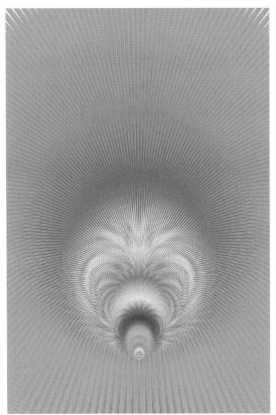

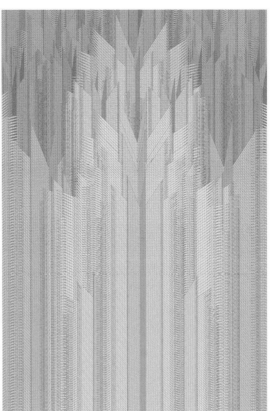

1-1

1-2

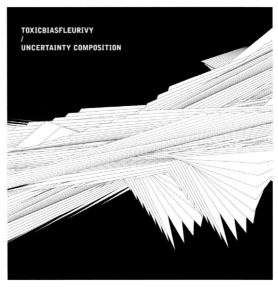

2

1

이건 좀 오래된 저의 개인 작업입니다. 평면
작업이죠. 전시에 참여한 작업이었는데,
방사형이라는 동일한 주제를 가지고 하나는
버티컬하게[1], 또 하나는 스케일적인 측면에서
복제와 반복을 통해 느껴지는 흥미로운 부분을
테스트했던 실험들이었어요.[2] 스튜디오를 만든
초기에 조형적인 시도에 있어, 이처럼 반복과 복제를
통해 얻게 되는 힘이라든지 응집력, 혹은 그로 인한
주술적인 부분 등에 대해 관심을 갖게 되었어요.
그렇게 조형을 반복하고 복제하며 새로운 형태와
의미를 만들어내는 테스트를 많이 해보려
노력했지요.

2

'톡식바이어스플뢰르아이비(Toxicbiasfleurivy)'
라는 팀의 음악을 들어본 분들 아마 없으시죠?
전자음악을 하는 밴드인데 그 팀의 앨범 커버
디자인이에요. 부분적이나마, 의뢰받은 일에서도
앞서 말씀드린 저의 기호를 표현해보기 시작했어요.
또 다른 예로 다음 작업을 봐주세요.

톡식바이어스플뢰르아이비
임재연, 김창희의 듀오 밴드로
자신들의 작업을 미술에 비유하고
있으며, 그러한 요소들로 인해 마치
하나의 건축 작업물을 연상시키는
사운드 텍스처를 보여주고 있다.

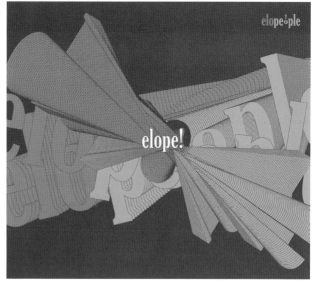

3

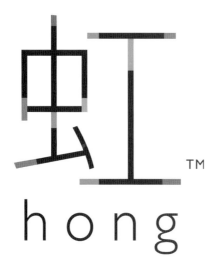

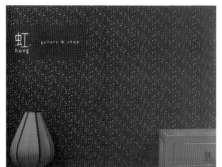

4

3

'일로웁!(elope!)'이라는 팀을 위해 만든 앨범
커버 디자인이에요. 여자 보컬이 성격도 강하고
엄청 파워풀한 분이셨어요. 확대와 축소를
이용한 복제의 방법을 통해 확장되고 뻗어나가는
형태로 만들었습니다. 이 무렵에 이런 작업들을
많이 진행했었죠.

4

'홍'이라는 중국 고가구 리테일의 아이덴티티
작업이에요. 지금은 미국에 있는 황소인 선배와
함께 진행했던 프로젝트입니다.

사실 '중국'이나 '고가구'라는 소재가
잘못 풀리면 촌스러워질 여지가 많잖아요. 물론
제품들은 예쁘고 화려했지만요. 그런 부분을
어떻게 잘 해결할 수 있을지가 고민이었어요.
우리는 가구의 경첩이라든지 쇠붙이로 만들어진
모서리의 이음새 같은 부분들에서 착안을 했어요.

로고의 기본 컬러는 블랙과 화이트로
정하고, 획과 획이 만나 꺾이는 부분들만 절개해
유니트를 만든 후 실제 가구의 색깔들을 몇 개
가져와 적용했더니 촌스럽지 않더라고요. 로고의
한자 '虹'에서 검정색을 빼버리면 알록달록한
유니트들만 남지요. 이 유니트를 가지고 복제와
반복을 통해 강한 인상을 줄 수 있는 패턴을 만들
수 있었습니다. 앞서 보여드렸던 이미지들과는 또
다른 방식의 반복을 테스트해봤던 작업이었어요.

일로웁!
애시드 재즈, 어반, 훵크, 하우스,
힙합, R&B, 소울, 팝록 등의
장르를 절묘하게 결합시킨 독특한
스타일과 하이 퀄리티의 비트,
카리스마 넘치는 여성 보컬을 갖춘
혼성 그룹이다.

이재민

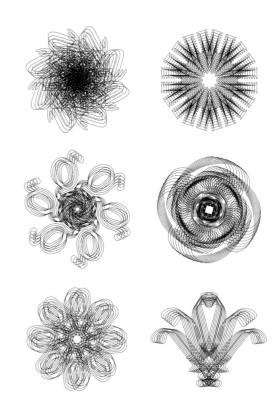

5

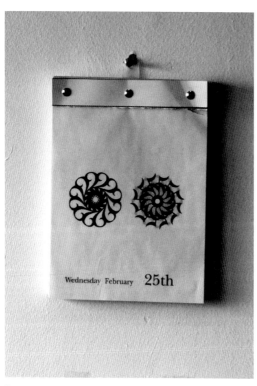

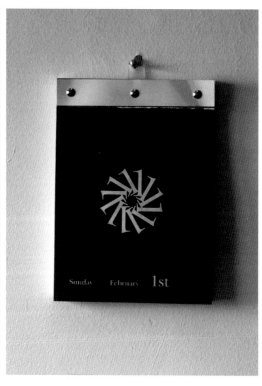

6

5

2007년 말에 작업했던 '텝스'를 위한 캘린더예요.
영어 능력을 평가하는 곳과 관련된 프로젝트임에
착안하여 알파벳을 최소의 유니트로 가져왔죠.
그리고 4월과 벚꽃, 8월과 해바라기… 이런 식으로
각 달을 대표할 수 있는 꽃을 한 종류씩 정해서
짝을 만들어줬어요. 예를 들어 달력의 뒷면을 보면,
8월은 알파벳이 복제되어 만들어진 해바라기 꽃이
8개 배치되어 있고, 12월은 홍성초가 12개 배치되어
있어요. 이런 식으로 하나의 모티브를 반복적으로
복제하면서 만들어냈던 거죠. 이 작업과 시간 차는
있지만 여기서 좀 확장된 개념으로
저희 스튜디오에서 자체적으로 만든 달력이 있어요.

6

혹시 금은방에서 나눠주던 하루하루 뜯어내는
'일력' 보신 적 있으세요? 연말에 저희 스튜디오에서
아는 분들께 선물도 드릴 겸 해서 일력을
만들었어요. 흰색은 평일이고, 검은색은 공휴일로
구성되어 있어요. 앞의 작업과 연관해 복제를
통해서 꽃을 만들었죠. 매일매일 새롭게 피어나라는
좀 말랑말랑한 콘셉트였어요. 그런데 복제하고
유니트를 만들어내는 과정에 있어서도 기존에는
다소 감각에 의존한 방법이었다면, 시스템이나
구조를 부여할 수 있지 않을까, 그래서 어떠한
룰이나 알고리즘을 만들어서 대입시켜보면 더
재미있고 편한 작업이 나오지 않을까 하는 생각이
들기 시작했습니다. 이 작업을 위해서 어떠한 논리가
사용됐는지를 말씀드리기 위해서 잠시 다른 얘기를
들려드려야 할 것 같아요.

Humanist Glyphic
Garald Script
Transitional Display
Didone Black Letter
Slab-serif Mono-spaced
Sans-serif (Extended family)

Humanist	15c	르네상스	손글씨 모방
Garald	16, 17c	벰보, 개라몬드	균정된 형태, 가독성, 본문용
Transitional	18c 초	왕의 로만	과도기적
Didone	18c 말	인쇄술, 미의식 변화	수학적 미감
Slab–serif	19c	산업혁명	강한 인상, 다양한 표현
Grotesque Sans	19c	세리프 없음	아름답고 실용적
Neo–grotesque Sans	20c	모더니즘, 신 타이포그래피	객관, 중립, 형태적 완성도
Geometric Sans	20c	아방가르드 예술운동	기하학 형태에 입각
Humanist Sans	20c	길 산스	고전적 모양과 비례 + 산세리프

국문에서도 명조와 고딕이란 스타일이 있듯이, 영문에는 여러 가지 많은 스타일들이 존재합니다. 서체를 연구하는 사람들이나 글꼴을 만드는 제작사마다 저마다 다른 분류 기준을 갖고 있을 수도 있지만, 그 많은 글꼴과 스타일을 정리하기 위한 서체 분류 양식 중 국제적인 표준으로 채택된 게 있어요. 막시밀리언 복스(Maximilien Vox)라는 사람이 만들어놓은 열두 가지 유형에 따른 분류법인데요. 아주 간단히 소개하고 넘어갈게요.

먼저 '휴머니스트' 계열입니다.[1] 중세에 구텐베르크 활자가 발명되었지만 사실 인쇄 문화가 꽃 핀 것은 이태리죠. 당시에 서체에 대한 판단 기준은 '얼마나 사람의 손글씨와 비슷한가'였어요. 르네상스를 기점으로 신 중심 사고에서 인간 중심 사고로 전환된 것과 연관성이 있지 않을까 싶습니다. 대표적인 휴머니스트 서체는 「센토」예요. 펜글씨에서 느껴질 수 있는 뾰족하고 날카로운 부분들, 사람의 필기와 닮아 있기 때문에 글꼴의 중심축이 사선으로 기울어 있는 비대칭적인 부분들… 이런 특징이 있습니다.

그다음 '개럴드' 계열입니다.[2] '가라몽'과 '알도'라는 두 사람의 이름을 합쳐 개럴드라고 부르는 겁니다. 앞의 '휴머니스트' 스타일보다 형태적으로 훨씬 완성도가 높아졌죠. 세로획과 가로획의 굵기 등도 균일화되고요. 고전적인 서체 모양이지만 예전의 손글씨다웠던 고전적인 서체에서 다듬어지고 부드러워지고 미려해진, 좀 더 본문용 텍스트 서체로 적합하게끔 만들어진 양식이에요. 굉장히 많은 서체들이 이 '개럴드' 스타일에 속해요.

'트랜지셔널' 계열은 말 그대로 앞의 '개럴드'와 뒤의 '디돈' 사이의 과도기적인 양식이라 할 수 있어요.[3] 대표적으로 영국의 「바스커빌」이라는 서체가 있어요. 콘트라스트가 세지고 밝아졌죠. 'O' 같은 글자를 보시면 글자의 세로축이 똑바로 수직이 되기 시작했어요. 이런 수학적인 미감을 부여하는 특징들이 생겨나기 시작한 계기가 「왕의 로만」이에요. 루이 14세의 명으로 만들어진 「왕의 로만」이 이전에 비해 굉장히 기하학적이고 수학적인 원리에 입각해서 만들어졌거든요.

그런 경향들은 '디돈' 계열로 넘어왔죠.[4] 가로획과 세로획이 거의 수직선과 수평선으로만 구성돼요. 사람들의 미 의식이 점차 변화하면서 좀 더 정교하고 수학적이고 기하학적인 취향에 대한 반영으로 등장하게 된 양식이라고 할 수 있겠어요. 대표적인 디돈 계열의 서체인 「보도니」를 보시면, 가로획이 극단적으로 가늘죠? 이런 걸 '헤어라인'이라고 합니다. 인쇄술이 발달하면서 이 같은 표현이 가능해지면서 굉장히 정교하고 아름다운 서체들이 생겨나게 돼요.

막시밀리언 복스
프랑스의 타이포그래피 역사가 막시밀리언 복스(1894–1974)는 서체 분류와 묘사에 사용되는 단어들이 영어권, 불어권, 독어권에 각기 다른 의미로 사용되는 등의 혼돈과 모호함을 해소하기 위해 전혀 새로운 명칭을 부여하는 서체 분류법을 고안하였다. 복스의 분류법은 국제타이포그래피연맹에 의해 표준 분류법으로 채택되었다.

바스커빌
18세기에 영국인 바스커빌이 디자인했으며, 로만체로 올드스타일이면서도 모던페이스 이전의 근대적 감각을 지닌 서체이다. 가로획이 가늘고 세로획이 굵어 굵기의 차이가 두드러지고, 세리프의 모양이 정교하고 일관되며 글자의 수직성이 강조되는, 고전적 아름다움과 기계적 통일성을 함께 가독성이 높아 오늘날에도 본문용 서체로 널리 사용된다.

보도니
1790년, 이탈리아 파르마에서 개발되었고 발달한 인쇄술에 힘입어 등장한 극단적 굵기 대비와 수학적 비례미의 서체로 올드 스타일을 일신하여 기하학적인 직선과 곡선으로 구성하는 한편, 세리프를 가는 직선으로 설계한 서체이다. 로만체의 하나로, 모던 페이스의 대표적 서체이다.

Centaur

ABCDEFGHIJKLMNOPQR
STUVWXYZ1234567890

abcdefghijklmnopqrstuvwxyz
..;;'"'!?&%

7-1「센토」휴머니스트 서체

Garamond

ABCDEFGHIJKLMNOPQR
STUVWXYZ1234567890

abcdefghijklmnopqrstuvwxyz
..;;'"'!?&%

7-2「가라몽」개럴드 서체

Baskerville

ABCDEFGHIJKLMNOPQR
STUVWXYZ1234567890

abcdefghijklmnopqrstuvwxyz
..;;'"'!?&%

7-3「바스커빌」트랜지셔널 서체

Bodoni

ABCDEFGHIJKLMNOPQR
STUVWXYZ1234567890

abcdefghijklmnopqrstuvwxyz
..;;'"'!?&%

7-4「보도니」디돈 서체

Clarendon

ABCDEFGHIJKLMNOPQR
STUVWXYZ1234567890

abcdefghijklmnopqrstuvwxyz
..;;'"'!?&%

7-5「클라렌돈」슬랩세리프 서체

Franklin Gothic

ABCDEFGHIJKLMNOPQR
STUVWXYZ1234567890

abcdefghijklmnopqrstuvwxyz
..;;'"'!?&%

7-6「프랭클린 고딕」그로테스크 서체

Helvetica

ABCDEFGHIJKLMNOPQR
STUVWXYZ1234567890

abcdefghijklmnopqrstuvwxyz
..;;'"'!?&%

7-7「헬베티카」네오 그로테스크 서체

Futura

ABCDEFGHIJKLMNOPQR
STUVWXYZ1234567890

abcdefghijklmnopqrstuvwxyz
..;;'"'!?&%

7-8「푸투라」지오메트릭 산세리프 서체

Gill Sans

ABCDEFGHIJKLMNOPQR
STUVWXYZ1234567890

abcdefghijklmnopqrstuvwxyz
..;;'"'!?&%

7-9「길 산스」휴머니스트 산세리프 서체

'슬랩세리프' 같은 경우는 산업혁명과 관계가 깊어요.[5] 산업혁명으로 생산성이 비약적으로 향상되면서 구인공고나, 상품 광고, 여러가지 포스터 등이 많이 필요하게 되었겠지요. 다양한 표현들이 등장하는 게 시대적인 요구였어요. 사람들의 시선을 잡아끌기 위해서 강한 인상을 주는, 여러 가지 표현이 가능한 서체들이 필요해지면서 대두된 양식이고요.

그냥 재미로 말씀드리자면, 다른 이름으로는 '이집션' 스타일이라고도 부르기도 하는데요. 슬랩세리프의 나무토막같이 두꺼운 부분이 이집트 건축 양식의 형태적 특징과 닮아서 그렇게 이름 지어졌다는 설도 있고, 나폴레옹이 이집트 원정에서 돌아온 후 발간한 출판물의 한 대목에서 비롯되었다는 설도 있어요.

그다음은 '산세리프'예요. 산세리프는 국문으로 치면 고딕체라고 생각하시면 될 것 같은데요. 다른 얘기지만, 원래는 중세의 블랙레터 같은 것을 고딕 양식이라고 했어요. 중세 블랙레터들은 상대적으로 종이 위에 배치된 글자들이 이루는 색이 상당히 검게 느껴지잖아요. 앞서 말씀드렸던 '휴머니스트', '개럴드', '트랜지셔널' 같은 양식들에 뒤이어 등장한 '산세리프' 양식의 서체들은 세리프가 떨어져 나가고 획의 굵기 또한 굵어지면서 글자의 색깔이 다시 어두워졌어요. 그 개념이 우리나라에 들어오면서 '고딕체'라는 말로 쓰이게 된 거예요. 아무튼 이 산세리프 양식은 다시 '그로테스크', '네오 그로테스크', '지오메트릭 산세리프', 그리고 '휴머니스트 산세리프' 이렇게 네 가지로 나뉠 수 있어요.

처음에 세리프가 떨어져 나간 활자들을 접한 사람들이 아주 기괴하다고 느꼈나봐요. 그래서 '그로테스크'라는 이름이 붙여졌고,[6] '네오 그로테스크'라는 것은 거기서 좀 더 다듬어진 거예요.[7] '그로테스크' 계열의 소문자 'g'를 보세요. 우리가 손으로 쓸 때 이렇게 뱀이 또아리를 튼 모양처럼 쓰지는 않잖아요.

세리프는 떨어져 나갔지만, 아직까지 고전적인 글꼴들의 영향이 남아 있는 거죠. '네오 그로테스크' 스타일부터는 소문자 'g'의 형태가 숫자 9와 비슷하게 생긴 형태로 간결하게 정리돼요.

이 '네오 그로테스크'는 타이포그래피 시간에 배우는 얀 치홀트나 신타이포그래피 같은 것들과도 연관이 있죠. 객관적이고 중립적이고 완성도가 뛰어난 「헬베티카」 같은 것이 대표적인데, 1960년대 이후 굉장히 많은 기업 아이덴티티의 로고 타입으로도 사용되고 있어요.

'지오메트릭 산세리프', 즉 기하학적인 산세리프라는 것은 러시아 구성주의라든지, 네덜란드 데스틸이라든지 그런 일련의 움직임들, 모든 사물의 출발점을 최소한의 기하학적인 형태로 환원시키고자 하는 움직임에 동조해서 만들어진 서체 계열이에요.[8] 「푸투라」가 대표적인 서체예요. 이 서체는 바우하우스와도 연관이 있다는 걸 알아두시면 좋을 것 같아요.

'휴머니스트 산세리프'라는 것은 산세리프에 이전의 고전적인 양식을 믹스된 양식이고요.[9] '그로테스크'에서 '네오 그로테스크'가 생겨나면서 간결하고 효율적으로 변화되었던 부분들이 다시 고전적인 형태로 돌아갔다고 봐도 될 것 같네요. 「길 산스」라는 서체에서 'a'나 'g' 같은 글자를 보면 아시겠죠?

블랙레터
구텐베르크가 활자로 만들어 「42행 성서」에 썼던 장식적인 필기 서체로, 독일뿐 아니라 유럽 전역에서 널리 쓰였다. 가로획과 세로획의 굵기 대비가 크며, 무겁고 진한 ㄴ끝을 줄ㄱ 굵은 세루획의 짙은 검정색에서 블랙레터라는 이름을 얻었다.

푸투라
독일의 북디자이너이자 교육자였던 파울 레너가 디자인한 서체로서, 모던 디자인의 강령에 따라 원, 삼각형, 장방형 등의 기본 꼴만을 활용한 기하학적 형태의 새로운 세리프체이며 1920, 30년대 기하학적 산세리프 서체의 유행을 이끌어내었고 현재까지 진행되는 기하학적 산세리프 서체들의 원형(archtype) 역할을 한다.

January 1 2 3 4 5 6 7 8 9 0 Garamond

February 1 2 3 4 5 6 7 8 9 0 Baskerville

March 1 2 3 4 5 6 7 8 9 0 Bodoni

April 1 2 3 4 5 6 7 8 9 0 Clarendon

May 1 2 3 4 5 6 7 8 9 0 Franklin Gothic

June 1 2 3 4 5 6 7 8 9 0 Helvetica

July 1 2 3 4 5 6 7 8 9 0 Futura

August 1 2 3 4 5 6 7 8 9 0 Gill Sans

September 1 2 3 4 5 6 7 8 9 0 Snell Roundhand

October 1 2 3 4 5 6 7 8 9 0 Cooper Black

November 1 2 3 4 5 6 7 8 9 0 Fette Fraktur

December 1234567890 OCR-A

어쨌든 fnt의 캘린더를 디자인함에 있어, 각 분류 양식에 해당하는 대표적 서체들을 달마다 하나씩 지정하고 그 서체로 숫자를 타이핑했어요. 후반부의 서체들은 앞서 설명드린 것 같은 역사적인 배경에 의해서가 아니라 제작 양식에 의해서 분류된 서체들이에요. 자세한 설명은 굳이 드릴 필요가 없을 것 같아서 넘어갈게요. 각 달마다 적용된 숫자들을 돌려가며 반복했더니 꽃의 모티브가 만들어졌어요. 굳이 하나하나 도안해서 만든 것보다 훨씬 아름답고 호기심이 생기는 형태들이 만들어지더라고요. 열두 달을 숫자 1부터 0까지 적용했더니 120개의 꽃이 생겼죠. '산세리프'처럼 가로와 세로획의 굵기가 균일한 글꼴을 이용해서 만들어진 것들은 굉장히 진하고 강렬한 패턴이 되었고, 스크립트체 같은 가느다란 서체나 획의 콘트라스트가 심한 글꼴로 만든 것들은 섬세한 형태가 되었습니다. 여러 가지 느낌의 다양한 결과물들을 얻어낼 수가 있었어요. 우리가 일 년을 살며 겪게 되는 희노애락의 감정들처럼 말이죠.

이재민

9-1

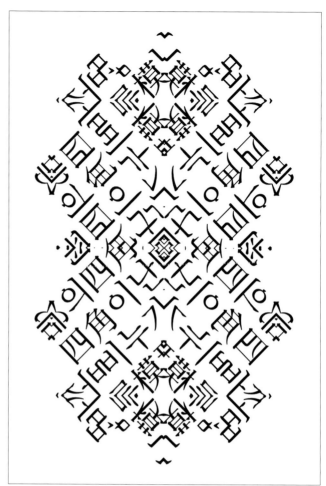

9-2

9

한국타이포그라피학회

이상 탄생 100주년 '시각시' 전시

2010

9-3

지난달 한국타이포그라피학회에서 주최한 전시에 참여했던 작품이에요. 이상 탄생 100주년을 맞아 '이상(李箱)'이라는 작가에 대해서 재조명하는 게 요새 트렌드인가 보더라고요. 조영남 씨가 책도 내고…… 한국타이포그라피학회에서도 이상의 작품을 주제로 한 전시를 기획했어요.

여기서는 자주 사용했던 스케일링이라든지 로테이션의 개념들과 또 다르게 '리플렉션'을 사용해봤어요. 다시 말해 이 작업에서 사용한 알고리즘은 거울이에요. 이상의 작품에 많이 등장하는 메타포가 거울이라는 점에 착안했죠. 더 정확하게는 만화경이라고 할 수 있어요. 문자로 타이핑된 이상의 시를 만화경이라는 알고리즘에 넣어서 4개의 연작 이미지를 만들었어요. 연작 중 제일 첫 번째 작품이 바로 「거울」이라는 시를 타이핑한 거예요.[1] 두 번째는 「건축무한육면각체」라는 시고요.[2] 어떤 시를 타이핑해서 사용했느냐에 따라 조금씩 다른 의미를 만들어내는 것 같아요. 연작 중의 어떤 이미지에서는 아랍권의 글씨나 문양 같은 것들이 보이는것 같기도 하고 또 어떤 이미지에서는 동양권의 만다라 같은 느낌이 들기도 하고……. 그런 부분이 재미있게 느껴졌어요. 이렇게 일차적으로 완성된 평면 작업들을 다른

알고리즘에 한번 더 대입해 2차적인 이미지를 보고 싶었어요. 그래서 책을 만들었습니다.[3] 해체하고 재조합한다는 의미로, 평면 작업을 16등분으로 재단한 것을 다시 제본했어요. 책을 만들 때의 알고리즘도 거울이에요. 사실 알고 보면 앞서 보여드린 평면 작업이 인쇄된 종이는 한쪽 면에 은박지 같은 재질이 합지되어 거울처럼 비치는 속성을 띠도록 만들어진 종이였어요. 정확한 이름은 아니지만 편의상 '거울지'라고 부를게요. 오히려 그 '거울지' 뒷면에 평면 작업을 인쇄한 것이었죠. 배면에 평면 작업이 인쇄된 큰 종이를 조각조각 잘라낸 후 그것을 다시 제본하게 되면 평범한 종이면에 인쇄된 평면 작업의 상이 옆 페이지의 거울지에 비춰져 나타나게 되지요. 그것이 또 책이라는 것의 물성 상 진짜 거울처럼 완전한 평면이 아니라 불룩 휘어져서 보이게 되기 마련이죠. 저절로 왜곡되고 찌그러지는 그 형태도 재미있다고 생각했어요.

이상 탄생 100주년
한국타이포그라피학회에서 이상의 탄생 100주년을 기념해 회원들의 시각시(visible poetry)로, 회원 45명 각자가 짓거나 고른 시를 타이포그래피적인 언어로 시각화한 전시이다.

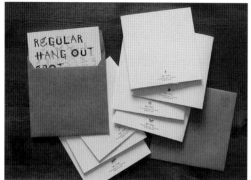

10

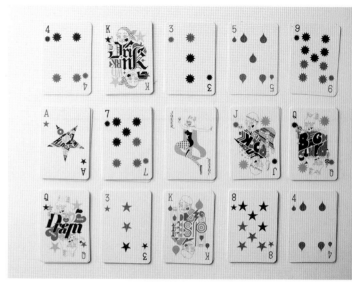

11

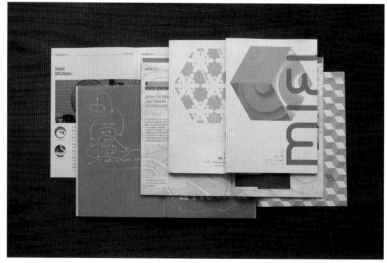

12-1

12-2

10

이번 이미지는 저희가 만든 시즌스 그리팅
카드예요. 위에 얹어진 문안판 한 개, 뒤에 깔린
동심원 스타일의 패턴판을 또 한 개로 해서 2도
인쇄하는 방식으로 만들어졌습니다. 문안 도안을
여섯 개, 패턴을 세 개 만들어 그것들을 경우의
수로 조합했어요. 한 가지 문안에 한 가지 패턴이
정해져 있는 것이 아니라 여러 가지 경우로 조합해서
랜덤하고 다양한 결과가 나올 수 있도록 하는 것이
의도였어요. 문안에서도 되도록 다양한 서체들을
조합해서 사용했고요.

11

약간 비슷한 맥락이죠. SK 텔레콤에서 진행하는
문화 이벤트 행사인 'Week & T'에 참여했던
고객들께 연말에 감사 선물로 나눠줄 '트럼프카드'를
디자인하게 되었습니다. 사실 트럼프카드의
정확한 명칭은 '플레잉카드'예요. 한 해 동안
진행했던 행사들 '록 페스티벌', '비치 파티', '대학
축제', '레스토랑 위크' 등의 모티브를 이용해서
플레잉카드에 있는 스페이드, 다이아몬드, 하트,
클로버를 대치할 수츠(suits)를 만들었어요.
숫자와 A, K, Q, J를 합한 13장의 카드에 4벌의
수츠를 적용한 52장에 조커 두 장을 더한 54장의
구성이었지요. 이런 예와 같이 한 가지 방법론을
가지고 여러 가지 베리에이션을 만들어내는 작업에
흥미를 느끼는 것 같아요.

12

조금 다른 이야기인데, '미엘'이라는 카페 아시는
분 계세요? 지금은 그런 곳이 많지만, 2007년
최초로 갤러리를 겸하고 있는 카페 공간으로 오픈한
곳이에요. 그때부터 지금까지 파트너십을 갖고 함께
재미있는 기획을 많이 해보려 노력하고 있어요.

우선 첫 번째 이미지는 그곳에서 이루어지는
전시의 작가와 작품을 소개할 목적으로 만든
뉴스레터예요.[1] 미엘의 작업들에 사용될 서체
선택의 기준은, 슬랩세리프만 사용한다는 룰로
정했어요. 미엘과 fnt 모두 처음 시작하는
시기였기에, 무언가가 끓어오르는 북적북적한
느낌을 잘 살려주는 것 같아 적용했죠.

아래 이미지는 미엘 연말 행사의 초대장과
데코레이션이었고요.[2] 눈 결정같기도 하고 별처럼
보이기도 하는 오브젝트를 만들어서 매장 천정 등에
여기저기 매달았어요. 이것도 반복이라면 반복일 수
있겠죠. 형태 자체도 반복적인 원리로 만들어졌어요.

아, 그리고 미엘은 꿀이라는 뜻이에요.
그래서 '벌집'을 상징하는 육각형의 테마를
지속적으로 사용하고 있어요. 육각형이 제가
추구하고 있는 반복적인 작업들에 적용하기에 좋은
소재이기도 하고요.

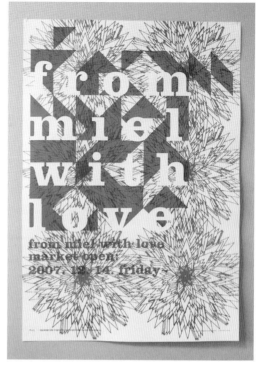

13

13

2007년 미엘에서 열렸던 'from miel with love'라는 플리마켓 행사의 포스터입니다. 'from miel with love'라는 문안을 두 가지의 서체로 타이핑한 후 겹쳐서 배치했지요. 하나는「클라렌돈」이라는 슬랩세리프고, 또 하나는「트라이스퀘어 (Trisquare)」라는 저희가 만든 서체예요. 애써 번역해보자면 '삼사각' 정도? 조금 말이 안 되는 이름의 서체예요.

14

서체를 디자인한다는 것 자체가 어떤 시스템이나 구조를 만든 후 알파벳 하나하나에 적용해가면서 반복하는 베리에이션이잖아요. 처음에는 특정한 모티브를 반복해서 사용하는 것 자체에, 그다음에는 반복에 시스템이나 구조를 부여하는 것으로, 그리고 그러한 시스템을 통해 서체를 만들어보기도 하는 것으로 저희의 관심이 점점 확장되었어요. 「트라이스퀘어」의 견본입니다. 사실 0도, 90도, 45도를 이용한 삼각형 따위 유니트의 조합으로 만들어진 서체가 유니크한 것은 아니죠. 많은 예를 쉽게 찾아볼 수 있습니다. 하지만「트라이스퀘어」는 조금 다른 부분이 있어요. 보통은 '나무'를 보기 전에 '숲'을 보라고 하는 말이 있는데, 이 서체는 따로 떨어진 '나무'의 형태로서는 식별이 가능하지만 '숲'은 전혀 알아보기 힘들게 만들어져 있습니다. 글자가 단어가 되고, 단어가 문장이 되며 점점 알파벳이 조합되어 길어질수록 식별이 어려워지며 해체되어가는 모습을 역으로 생각한 거예요. 그렇게 해서 만들어진 문장은 '패턴'이 됩니다.

클라렌돈
산업혁명 시대에 나타난 본문용 서체로 슬랩세리프 스타일의 가장 대표적 서체이다. 19세기 유럽에서 유행한 이집션 양식을 완화하고, 다양한 쓰임새 있는 서체가 필요하여 로버트 비즐리가 디자인하였다. 획의 굵기 변화가 적어 높은 가독성으로 본문용 서체로 폭 넓게 쓰이고, 올드 스타일보다 좀 더 강한 느낌의 작업물을 만들 수 있다. 또한 슬랩세리프 스타일은 깔끔하고 가독성이 좋기 때문에 어린이용 책에도 많이 쓰이고 있다.

ARR
OWS.
STARS.
TRIAN
GLES

15
「트러스」 서체
2008

16
Uncertainty Composition
전시 포스터
2008

15
「트러스(Truss)」라는 타입페이스입니다. 모눈
격자에 글자가 형성될 수 있는 점들을 상정하고
한 점과 다른 한 점이 이어질 수 있는 모든 경우의
수를 적용해서 만들었어요. 뾰족뾰족한 악마적인
형태감과 더불어, 'N'처럼 점과 점이 이어질 수 있는
경우의 수가 많은 경우는 글자의 농담이 진해지고,
'S'처럼 적은 경우에는 흐리게 만들어진다는 점이
재미있었습니다.

16
「트러스」를 이용해 제작된 'Uncertainty
Composition' 전시 포스터입니다.

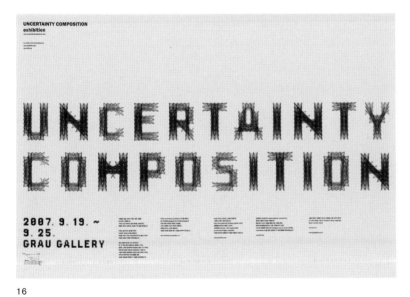

16

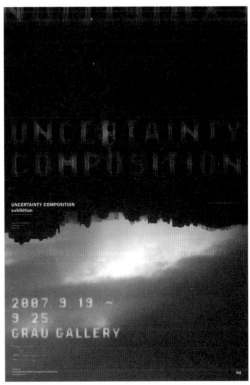

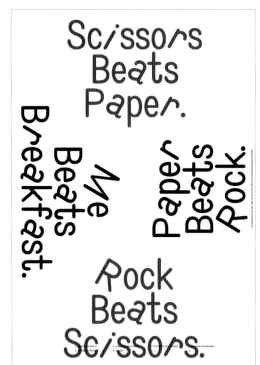

17-3

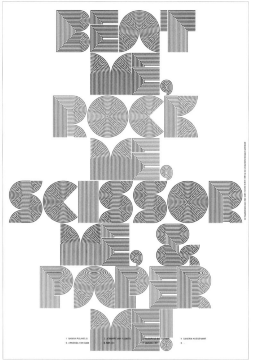

17-4

17

커넥티드 프로젝트
전시 포스터
2008

18

studio fnt
연하장
2010

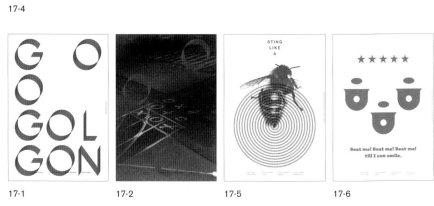

17-1 17-2 17-5 17-6

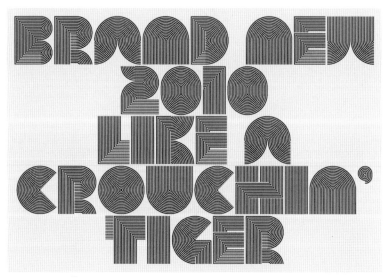

17

네덜란드의 브레다에서 열리는 '그래픽디자인 페스티벌 브레다'라는 행사가 있어요. 그 행사의 일환인 '커넥티드 프로젝트'라는 재미있는 전시가 있었어요. 일정한 기간을 정해두고 디자이너가 자신이 작업한 작업의 데이터를 이메일 등을 통해 자신과 '커넥티드'되어 있는 다른 두 명의 디자이너에게 보내는 거예요. 그러면 그 '커넥티드'된 디자이너는 앞 사람의 작업 데이터를 열어서 그것을 바탕으로 자신만의 결과물을 다시 만들어요. 그것을 다시 또 다른 두 명의 디자이너에게 보내는 거죠. 그래서 시간이 흐르고 많은 사람을 거치며 처음의 이미지와 마지막의 이미지 사이에는 어떤 연계성도 찾을 수 없게 되는, 마치 'Exquisite corpse' 혹은 '나비효과' 같은 콘셉트로 진행된 프로젝트였어요. 그런데 이 프로젝트의 기획 자체가 어떻게 생각하면 재미있는 '반복'의 개념이죠. 그래서 저도 당연히 참여하고 싶다는 생각이 들었고, 그 과정 안에서 어떤 작업을 할 수 있는지를 생각해봤어요.

먼저 제가 건네받은, 저와 '커넥티드'되어 있던 작업들부터 보여드릴게요. Sandra Kassenaar라는 디자이너가 '구골곤'이라는 단어로 작업했어요. 지오메트릭한 원리로 만들어진 알파벳들이 복제된 오브젝트로 구성되어 있지요.[1] 어쨌든 이 이미지를 Vanessa Van Dam이라는 다음 사람이 넘겨받아, 알파벳 O자를 OX 게임에서의 동그라미 개념으로써 가져와 일종의 게임을 하는 것 같은 이미지를 만들었어요.[2] 어떤 의미인지 정확하게는 모르겠네요. 그다음 넘겨받은 사람이 앞서 타이포그래피 워크숍 시간에 특강을 하셨던 오경민 씨예요.[3] 자신이 디자인한 「걸(Girl)」이라는 서체를 사용해 '할 수 없는 게임'이라는 콘셉트의 다소 엉뚱한 문장을 써서 이미지를 만들어냈고, 이걸 제가 이어받았어요.[4]

일단 작업에 사용된 단어들, 블랙과 레드를 번갈아 사용하는 배열, 네 가지의 문장이 병렬적으로 사용된다는 점 등을 유지한 채, 제 나름대로의 이미지로 재구성했어요. 다시 기하학적인 형태로 되돌리고 싶었어요. 오경민 씨가 사용한 문장의 단어들을 다시 조합해서 'Beat me, Rock me, Scissor me, & Paper me'라는 다소 도발적인 문구를 만들었죠. 동심원을 이용한 서체를 도안해서 사용했어요.

이 이미지를 제가 다음의 두 사람에게 넘겨줬죠. 다음 사람 중 한 분인 길우경 씨는 심플하게 제 O자를 따와서 '과녁/타깃'의 의미를 부여했더군요.[5] 또 한 분인 조현열 씨는 제 작업에 사용된 단어들을 사용하셨어요.[6]

18

이때 도안한 글꼴을 가지고 연초에 지인들에게 보낼 연하장을 만들어본 건데요. 올해가 호랑이 해였잖아요. 이 노란색 바탕과 검정색 스트라이프가 호랑이를 표현하기 좋다고 생각했어요. 「와호장룡」이라는 영화 아시죠. 제목의 뜻이 '소중한 것은 주변에 숨어 있다'는 의미라고 해요. '소중한 것을 주변에서 발견해나가는 복된 한 해가 되기를 바란다'는 의미로 만들었습니다.

그래픽디자인 페스티벌 브레다
그래픽디자인 축제 브레다는 네덜란드 브레다에서 1년에 두 번 열리는 축제로 시각적인 문화 내의 그래픽디자인의 힘을 보여주어서 대중을 고무시키는 축제이다.
www.graphicdesignfestival.nl

Exquisite Corpse
초현실주의자들이 기성의 개념이나 사회적 통념에 대한 억압된 창조성을 해방하기 위해서 시도했던 제작 방법. 그룹 구성원들이 규칙에 따라(형용사-명사-부사-동사-형용사-명사) 혹은 앞 사람이 한 것의 일부만을 보고 단어나 선을 차례차례 더해서 의식적인 미적 감각을 초월한 문장이나 이미지를 만드는 방식으로, 여기서 콜라주가 유래했다고 할 수 있다.

Qfwfq looking at other galaxies, and
spotting one with a sign pointed right at him
saying "I saw you." Given that there's
a gulf of 100,000,000 light years,
he checks his diary to find out
what he had been doing that day,
and finds out that it was something
he wished to hide. Then he starts to worry.

Qfwfq looking at other galaxies, and
spotting one with a sign pointed right at him
saying "I saw you." Given that there's
a gulf of 100,000,000 light years,
he checks his diary to find out
what he had been doing that day,
and finds out that it was something
he wished to hide. Then he starts to worry.

19

Qfwfq looking at other galaxies, and
spotting one with a sign pointed right at him
saying "I saw you." Given that there's
a gulf of 100,000,000 light years,
he checks his diary to find out
what he had been doing that day,
and finds out that it was something
he wished to hide. Then he starts to worry.

Qfwfq looking at other galaxies, and
spotting one with a sign pointed right at him
saying "I saw you." Given that there's
a gulf of 100,000,000 light years,
he checks his diary to find out
what he had been doing that day,
and finds out that it was something
he wished to hide. Then he starts to worry.

그리움의 숲 · 말해주세요 · 오렌지 카운티 · 석별의 춤 · 칼리지 부기

슈거 오브 마이 라이프 · 삼청동에서 · 실낙원 · 이것이 사랑이라면

선유도의 아침 · 연날리기 · 디엔에이 · 낮은 침대

20

19

작년에 일식이 있었잖아요. 저도 뉴스로 봤어요. 제가 이런 천체의 움직임이나 그와 비슷한 현상들에 관심이 많거든요. 뉴스를 보다가 이 흥미로운 형태들을 알파벳에 적용해보고 싶어져서 각 낱자들을 어떻게 구성할 수 있는지를 테스트해봤어요.

간혹 어떤 서체들은 한 가지 서체 패밀리 안에 공통된 형태적 유전자를 가진 산세리프와 세리프 서체를 모두 포함하는 경우가 있죠? 그런 것들을 'Extended Family(확장된 패밀리)'라고 부릅니다만, 저도 이번 타입페이스를 나름대로 확장된 패밀리의 개념으로 만들고 싶었어요. 그래서 장식적인 디스플레이 타입들과 함께 본문용 버전인 볼드와 레귤러를 따로 만들었고요.

20

'9와 숫자들'이라는 밴드의 앨범 커버입니다. 흔히들 말하는 '캘리그래피'와는 조금 다르지만, 직접 쓰거나 그려서 도안한 글꼴을 프로젝트에 적용해보고 싶다는 생각이 들었어요. 그래서 '9와 숫자들'의 9자를 그렸죠. 그리고 앨범의 트랙 리스트들도 일반적인 고딕체(여기에선 윤고딕을 선택했습니다)를 보고 '그렸'어요.

21

이 밴드의 공연 포스터입니다. '울면서 춤추는 이상한 파티'가 공연 타이틀이었어요. 어떻게 만들어야 할까 고민하다가 주관적으로 울면서 춤추는 것 같은 느낌을 주는 일종의 텍스처를 넓게 그린 후, 삐뚤빼뚤하게 도안해놓은 한글 문장의 실루엣에 클리핑 마스크를 통해 적용해봤어요. 화면 안에서 반복적인 텍스처가 얼룩덜룩한 패턴을 구성하는 것이, 다소 '울면서 춤추는' 것처럼 이상하고 재미있어 보였다고 생각합니다.

처음에는 다소 감각적인 부분에 의존한 반복된 형태에서 얻게 되는 효과를 꾀했던 작업, 그다음에는 반복하는 행위에 시스템이나 구조를 부여하고 싶었던 흐름, 그리고 결국 그런 특정한 논리에 의해서 서체를 도안해보았던 작업들. 이런 흐름을 몇몇 작업들을 통해 보여드렸어요. 그리고 앞으로도 이런 반복적인 논리를, 어떤 새로운 방법을 통해 구현해나갈 수 있을지 지속적으로 찾아보려고 합니다. 제 이야기는 여기까지입니다.

Extended Family
특정한 형태적 요소를 공유하는 세리프와 산세리프 서체가 하나의 패밀리로 구성되는, 1980년대 이후에 나타난 서체의 제작 방식을 말한다. 이러한 확장된 패밀리는 세리프와 산세리프의 특성을 모두 아우르는 세미 산세리프나 슬랩 세리프 등을 포함하기도 하며 다채로운 구성으로 이루어져 있다. '오피시나(Officina)', '스칼라(Scala)', '로티스(Rotis)' 등이 대표적이다.

9와 숫자들
한 사람이 다른 사람에게 들려주는 따뜻한 삶의 노래를 부른다는 이들의 노래는 2011년 제8회 한국대중음악상 모던록 부분 최우수 음반상 수상, 한겨레 신문 선정 2010 올해의 국내 음반 1위에 올랐다. 어쿠스틱과 일렉트로닉을 접목시킨 사운드에 누구나 흥얼거릴 수 있는 편안한 멜로디를 들려주는 밴드로 실력만큼은 결코 소박하지 않다.

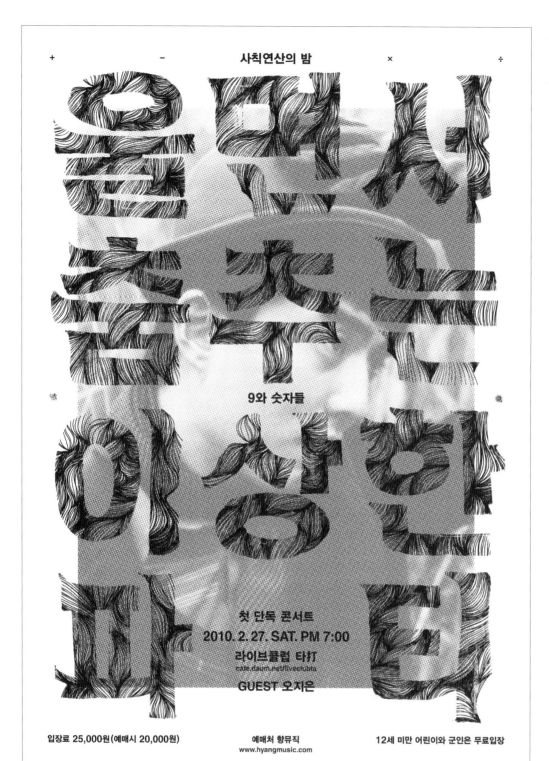

Q&A

이재민

'9와 숫자들' 포스터 뒤에 있는 사진은 뭐예요?

'9와 숫자들'이 '조용필과 위대한 탄생'이라던가 '서태지와 아이들' 같은 식의 작명이에요. 포스터에 사용된 것은 팀의 리더인 '9'의 사진입니다. 밴드 멤버들 이름이 모두 숫자로 구성되어 있어요. 이 공연의 부제목도 '사칙연산의 밤'이에요. 그래서 사실 전자계산기의 버튼 같은 느낌으로 문자를 배열하고 싶었어요.

인디밴드와의 작업은 어떻게 시작됐나요?

우연한 기회에 알게 된 몇몇 레이블을 통해서 의뢰를 받았습니다.

개인 프로젝트와 기업과의 일, 차이는 어떤가요?

제 개인적인 경험으로는, 스튜디오의 인지도가 어느 정도 생기고 난 후에야 좋은 작업을 지속적으로 할 수 있는 여건이 만들어지는 것 같아요. 여러 가지 이유에서 말이죠. 그런 면에서 기업이 의뢰하는 프로젝트들은 넓은 세상과 커뮤니케이션하기에 유리한 면이 있는 것도 같아요.

원래 이름이 좀 알려진 디자이너라던가, 인지도 높은 스튜디오 출신이 독립해서 만든 경우라면 또 모르겠지만, 저 같은 경우는 스튜디오를 만들고 나서 세상과 커뮤니케이션한다거나, 진행했던 작업들을 사람들과 공유하는 일들이 참 쉽지 않더라고요. 금전적으로 여유가 없다는 부분도 간과할 수 없고 말이죠. 그런 여러 가지 어려움들이 기업의 일을 진행하며 약간은 해결되기도 했던 것 같습니다. 물론 반대급부로 잃은 것도 많지만요.

기업에서 의뢰하는 일들은 사실 그렇게 자유도가 높지는 않아요. 게다가 아무래도 다수의 사람들이 타겟이 되어야 하므로 스튜디오만의 색채를 표현하기가 어려운 것도 사실이죠. 개인적인 성향의 작업들은 자유도가 높은 반면 나태해지기 쉬워요. 억지로 시간을 만들어 애써 하려고 하지 않으면 돈을 버는 프로젝트의 일정에 치이다 보니 중요도에서 밀려나게 되고, 시간이 흐르다 보면 작업의 의미가 퇴색되어버린다거나 하는 경우가 많아요. 일이라는 것이 하다 보면 관성처럼 특정한 방향으로 흘러가는 경향이 있어서, 중간중간 적절한 선에서 제어하고 균형을 맞춰주는 일이 굉장히 어렵고 또 중요한 것 같습니다.

디자인하실 때 원칙이 '반복과 복제'라고 하셨는데요. 이런 스튜디오의 기조를 계속 끌고 나갈 생각이 있으세요?

사실 스튜디오의 기조라기보단 제 개인의 기조라고 할 수 있어요. 제가 운영을 하고 있으니 어느 정도는 스튜디오의 전체적인 색채에 있어 반영이 되는 부분도 없지는 않겠죠. 하지만 스튜디오의 전체적인 방향에 제 개인적인 기호를 너무 많이 반영하고 싶지는 않아요. 저의 성향이나 방식, 생각들과는 또 다른 작업관을 갖고 있는 다른 디자이너들의 작업이 스튜디오 전체의 성향에 녹아드는 것이 더 좋은 일이라고 생각해요.

아무래도 빠듯하다고 해야 할까, 소규모 스튜디오라서 예술

성을 추구하기가 힘들 것 같다는 생각이 들거든요. 그런 부분에 대해서 어떤 노력을 하시는지 궁금합니다.

제가 질문을 잘 이해했는지 모르겠는데요. 사실 예술성에 대한 생각은 크게 하고 있지 않아요. 종종 전시에 참여할 기회가 있기도 하지만, 작품의 예술성에 대해서 생각해본 적은 없어요. 다만 많은 사람들을 만족시킨다거나 다수의 쓰임을 위해 만들어지는 작업물이 아닌, 오롯이 제 방법론대로 제 생각을 표현하는 작업을 진행해 볼 수 있는 기회가 있다면 전시 등의 형태를 통해서가 아닐까 생각해봅니다. 그래서 저 스스로에게는 필요한 기회라고 생각해요. 요새는 그래도 그런 기회가 많이 늘어난 것 같아요. 독립 출판 같은 방식으로 자기 목소리를 내고 있는 분들도 많이 있고요.

병역특례 때 웹디자인을 하셨다고 말씀하셨는데, 그때 어느 정도까지 웹디자인에 참여하셨어요?

그 시절에는 웹을 디자인하는 디자이너들이 html 코딩까지 하던 시절이에요. 지금은 다 잊어버렸지만. 그래도 제가 몸담았던 곳은 디자이너들의 산출물이 html이 아니라 포토샵 파일이었던 곳이었어요. 그 차이는 상당히 큰 것 같아요. 그 회사에 개발을 담당하시는 인력은 따로 없었어요. 코디네이터만 딱 한 분 계셨고요. 그래서 프로젝트를 하게 되면 개발사와는 따로 컨소시움의 형태로 co-work했어요.

디자인 과정이 궁금합니다. 디자인은 어떤 것을 창조하는 거잖아요. 디자인을 창조하는 도구 같은 게 있는지, 아니면 거의 직관에 의해서 만드시는 건가요?

정답이 없는 질문인 것 같아요. 크레에이티브라는 말을 쓰잖아요. 직급 중에서도 크리에이티브 디렉터라는게 있고, 디자이너 소개 문구 보면 '앞서가는 크리에이티브로 고객들께 비즈니스 솔루션을 제공해…' 이런 식으로 한 문장으로 끝날 내용을 참 장황하게 늘어놓기도 하죠. 사실 저는 크리에이티브라는 단어에 대해 좀 낯 뜨겁기도 하고 거부감을 갖고 있는 편이에요. 다르게 생각하시는 분들도 있을 테지만 디자이너가 사실 그렇게 창조적인 능력을 요하는 직업은 아닌 것 같아요. 엄청난 직관보다는 잘 찾아내서 적절히 조합하는 능력이 더 중요한 것도 같고요.

예비 디자이너로서 준비해야 될 게 있다면?

사실 제가 학번 차가 많이 나는 선배도 아니고, 이런 말씀 드리기가 민망해요. 일단은 졸업을 하게 되면 몇 가지 진로의 방향이 있을 거예요. 작은 스튜디오에서 일을 하게 된다거나, 큰 디자인 회사에 취직을 한다거나, 대기업의 인하우스 디자이너가 된다거나, 국내 대학원이나 해외로 유학을 가서 공부를 더 한다거나, 이런 몇 가지 선택이 있잖아요. 그런데 그 선택지가 굉장히 중요한 것 같아요. 취직이 어려워서 도피적인 생각에 학교에 좀 더 머물러 본다던지 하다 보면 몇 년 정도 시간을 그냥 손해 보는 경우가 많은 것 같아요. 진로의 방향을 너무 이리저리 바꾸지는 말고 큰 계획 안에서 진득하게 정진하는 게 필요한 것 같습니다. 제가 졸업을 할 때 즈음부터 유학을 가는 경우가 상당히 많아졌는데, 가능하다면 유학을 다녀오는 것도 좋다는 생각입니다. 다만 주변의 경우를 보면 유학을 다녀온 이후의 5년 정도 계획을 미리 설계해서 전략적으로 다녀오는 것이 중요한 것 같아요.

선생님의 학부 생활은 어땠어요?

저는 자랑스런 학부 생활을 한 것 같지는 않아요. 병역특례를 하면서 휴학이 길어져서 중간에 붕 떴거든요. 그때 저는 II라던가 디지털 디바이스 관련된 일을 계속할 줄 알았어요.

선회하신 건가요?

그렇다고 볼 수도 있을 것 같아요.

특별한 이유가?

1990년대 후반이나 2000년대 초반에는 웹사이트를 만들어주는 일이 많았어요. 당시에는 없던 걸 새롭게 만들다 보니 재미있었죠. 그런데 시간이 지나면서, 특히 웹서비스 회사에서 근무하게 되면서 무언가를 '잘 운영하는 일'보다는 '새로 만드는 일'이 더 적성에 맞는다는 생각이 들었어요.

앞에서 본 서체 중에 선으로 이어서 만든 서체 같은 경우는 알고리즘이 있어도 손으로 못할 것 같은데 해줄 도구가 있나요?

사실은 도구를 못 찾아서 그냥 손으로 했어요. 서체를 도안할 때는 바로 폰트랩이라는 프로그램에서 작업하거든요? 그런데 이 서체는 형태가 너무 복잡해서 폰트랩에서 서체 파일로 구현해내지는 못했어요.

한글 서체를 만들 계획은 없으신지요?

여건이 허락된다면 만들어보고 싶은 생각이 없지는 않습니다만 쉬운 일은 아닐 것 같네요. 사실 한글 작업을 하기 위해서는 저도 공부해야 할 부분이 더 많을 것도 같고요. 작업에 사용하기 위해 기존의 한글 서체를 찾다 보면 그 다양성이 많이 부족한 것이 사실이에요. 제 생각에는 그렇게 다양성이 떨어지는 이유가 시간이나 노력, 비용 등의 이유로 영문 서체에 비해 한 벌을 만드는 것이 너무 어려워서 그런 것 같아요. 약간 비약하자면 알파벳은 스물 몇 자만 만들면 뚝딱 완성되는 데 비해 한글은 무수히 많은 경우의 수를 다 도안해야 하니까요. 혹시 한글 서체에 있어 완성형, 조합형이란 구분에 대해 들어보셨나요? 조합형도 힘든데, 완성형은 더 어려워요. 그런 태생적인 문제 때문에 어려움이 있는 거죠. 한글이 구조적인, 혹은 미적인 부분에 있어서 다른 문자들에 비해 뛰어나다 아니다라는 판단 이전에, 그런 부분에 있어 영어권 문자가 더 합리적인 부분이 존재하는 것은 사실이고요. 이런 상황에서 한글 연구를 위해 전문적으로, 또 열정적으로 활동하시는 한재준 선생님, 이용제 선생님 같은 분들이 계시기도 합니다.

여기 있는 사람들도 모두 디자인을 전공하거나 다 디자이너가 될 사람은 아니겠죠. 그럼에도 불구하고 자신이 벤처 기업 사장이 되거나 기업체에 있을 때, 이런 타이포그래피적인 감각이라든지 디자인 감각이라는 게 각 전공에 따라서 어떤 영향을 미칠 수 있을지 궁금합니다.

어떤 결정을 내리는 능력이나 식견에 있어 몇몇 경영자들의 예를 살펴보면 후천적인 노력도 중요하지만 어렸을 때부터 자라온 환경, 보고 자란 것들이 더 중요하지 않나 하는 생각을 해보게 됩니다. 디자인을 전공했지만 문화적인 경험이 풍부하지 못한 사람들

보다 비전공이지만 문화적인 경험을 충분히 누리고 자라난 친구가 오히려 더 좋은 선택을 하는 경우를 많이 봐왔어요. 그런 의미에서 좋은 경험을 많이 하는 것이 중요한 것 같습니다. 투자라고 생각하고 좋은 곳에 가보고, 좋은 것을 먹고 써보고 하는 것들이요. 어떻게 생각하면 좋은 작업을 많이 보는 것도 더 좋은 선택을 하기 위한 일종의 좋은 경험이 될 수 있겠지요?

구정연

구정연입니다. 저의 이력을 간단하게 말씀해주셨는데, 다들 잘 모르실 것 같아요. 디자이너도, 타이포그래피를 공부하는 사람도 아니기 때문에 제 활동을 어떤 식으로 보여줄까 고민을 했어요. 그러다 디자이너와의 관계를 통해 설명하면 도움이 되리란 생각이 들었습니다.

저는 전시 기획을 통해서 디자인을 접하게 되었어요. 당시 그래픽디자인 전시가 많지 않았는데, 제로원디자인센터에서 3년 넘게 전시를 기획했어요. 덕분에 해외 및 국내 디자이너들을 만날 수 있었지요. 개인적으로 책이라는 매체에 관심이 있었는데, 디자이너들을 만나면서 디자인이 잘된 책들이 눈에 들어오더라고요. 네덜란드 디자인 관련 전시를 하면서도 실제로 그런 책들을 접할 수 있었고요. 미술 관련 책자나 프로젝트 북이 작가에 의해서만 생산되는 게 아니라, 디자이너와의 협업을 통해 훨씬 더 좋은 결과물을 낼 수 있다는 걸 알았어요. 저도 그런 책을 만들고 싶었죠. 책의 내용도 중요하지만 좋은 디자인과 디자이너와의 협업 자체가 매력적인 것이었어요.

미디어버스의 첫 책은 소책자 형식으로 제작되었어요. 4년 전만 해도 D.I.Y(Do-It-Yourself) 방식은 가구 제작에서 유행했고, 책에선 그런 방식(정신)으로 제작된 결과물은 거의 없었어요. 반면 해외에서는 D.I.Y 운동의 일부로 독립 출판, 자주 출판, 소규모 출판 등의 문화가 활발하게 진행되고 있었죠. 그때 발견한 형식이 3, 40페이지의 중철로 만들어진 진(zine)이었어요. 저희한테 진은 누구나 책을 만들 수 있겠다는 가능성을 보여준 조건이었죠. 돈도 적게 들고 소량으로 가능한 포맷이었으니까요. 전시 기획을 하듯, 종이를 캔버스 삼아 책을 만들기로 했어요. 이 작업에서 가장 중요한 파트너가 디자이너였죠. 혼자서 다 할 수도 있겠지만, 오히려 서로 잘하는 부분을 맡아서 하는 편이 좀 더 좋은 결과물을 끌어낼 수 있으리라 여겼어요. 디자인 스튜디오 '텍스트(TEXT)'를 운영하시는 정진열 디자이너가 미디어버스의 아트 디렉터로 계셨는데, 같이 하자는 제안을 흔쾌히 받아주셨어요. 클라이언트 일도 아니었고, 단순히 디자인만 해달라는 입장도 아니었기에 가능했던 것 같아요. 책을 제작함에 있어 기획부터 제작까지의 전 과정에 개입할 수 있는 장점이 있었죠. 그렇게 의기투합해서 만든 출판 프로젝트가 '미디어버스'입니다. 초기에는 아티스트 진 중심으로 발간했고, 여기에 친분이 있는 작가나 디자이너들이 참여해주셨죠. 미디어버스는 올해 4년이 되었고 그간 스무 권 이상의 책을 만들었어요. 그중에는 우리가 흔히 책이라고 불리는 것과 다른 책들이 많지요. ISBN이 없는 것도 있고, 있어도 중철 제본이라 도서관에서 받아주질 않는 것도 있어요. 그래서 온전하게 책이라 부르기는 애매해요. 그럼에도 불구하고 미디어버스는 그런 종류의 책을 지속적으로 만들어왔어요. 제대로 갖춰진 조건도 없고, 규모 면에서 일반 출판사와 경쟁도 안되고 그렇다고 그냥 '출판사'라고 부르기엔 적절치 않으니, '독립 출판사', '소규모 출판사'라는 말을 사용하기 시작한 거죠.

미디어버스
미디어버스는 출판을 매개로 예술 관련 프로젝트를 진행하는 리서치 그룹이다. 서울을 본거지로 활동하고 있으며 기획자와 디자이너로 구성되어 있고, 출판·프로젝트 및 전시 기획 그리고 예술 관련 긴설팅 활동을 하고 있다.

독립 출판사
기성 출판사 주도의 책 제작 방식에서 벗어나 소수의 독자를 대상으로 개인이나 소수 그룹이 기획과 편집, 때로는 인쇄까지 해서 출판하는 독립적인 출판사이며, 상업적인 기준으로 돌아가는 사회 시스템에 반기를 드는 저항 수단이 되기도 한다.

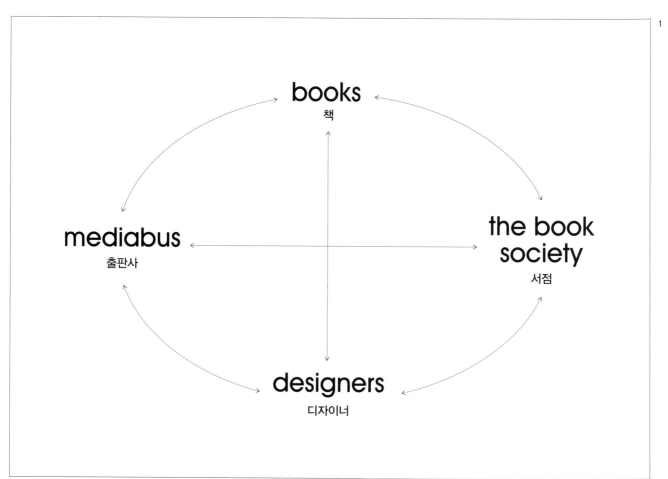

books
책

mediabus
출판사

the book
society
서점

designers
디자이너

미디어버스는 1년에
6권의 책을 발행하는데
권당 307부를 인쇄하며
가로 19cm에 세로 25cm의
사이즈로 106페이지의 책을
88만원이라는 제작비를 들여
권당 7,830원에 판매한다.

1

이 네 가지 요소의 상관관계를 통해 저희의 활동이
이뤄진다고 볼 수 있어요. 저희는 디자이너와의
협업을 통해 출판사를 운영하고, 책을 만들며,
동시에 프로젝트 스페이스 겸 서점을 운영하고
있어요. 더북소사이어티는 단순히 책을 판매하기
위한 공간은 아니에요. 기존에 책으로 취급되지
않았던 다른 종류의 책을 소개하고 유통하는 곳이죠.
동시에 디자이너들의 사랑방처럼 그들만의 커뮤니티
공간이 되길 원해요. 서점에서 취급되는 책들
역시 디자인 서적들이 많고, 프로그램의 상당수는
디자이너들을 대상으로 하니까요.

2

이건 삼원페이퍼갤러리 전시를 위한 작업으로,
미디어버스의 활동을 수치화시킨 값이에요. 그간
발행된 책들의 평균값을 살펴보니, 이런 결과가
나오더라고요. 원래 자체 인쇄물은 150–200부를
찍는데, 외부 작업까지 포함해서 계산하다 보니
부수가 많이 나왔네요. 제작비 또한 보통은
3,40만원을 들여서 만들었거든요. 그렇게 약 25권
정도의 책을 냈습니다.

3
「창전동 – 기억 대화 풍경」
정진열
2008

4-1
「코드 (타입) 1」
성재혁
2008

4-2
「코드 (타입) 2」
성재혁
2009

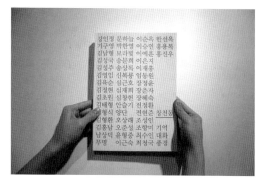

3

4-1

4-2

주로 디자이너와 작업한 책들 위주로 말씀을
드릴게요. 『창천동―기억 대화 풍경』은 정진열
디자이너가 만든 리서치 북입니다. 창천동에
사는 주민들에게 자신의 동네 지도를 그려달라고
요청했고, 그와 관련해서 인터뷰를 했어요.
이 작업은 당시 제가 기획했던 전시의 일환으로
제작된 거예요. 전시장에는 책과 그 내용이 웹으로
구현되었고, 책은 미디어버스가 발행하게 되었죠.
개인 작업을 하다 보면 디자이너의 개인 주제가
명확하게 드러나기 마련인데, 정진열 디자이너는
도시 공간에서 생성되는 개인적인 내러티브에
관심을 두고 이를 맵핑하는 작업을 주로 하지요.

두 번째로 낸 아티스트 진입니다. 『코드 (타입) 1』은
성재혁 디자이너가 작업한 책이죠. 저희가 직접
기획한 책은 아니에요. 미디어버스는 결과물을
소개하고 유통하는 플랫폼의 역할을 한 거죠. 보통
출판사라 하면 디자이너가 기획을 하진 않잖아요.
에디터가 따로 있고 발행인이 개입해서 어떤 책을 낼
것인가 기획을 한다면, 저희는 작가가 직접 기획을
하기도 하죠. 이 책의 제작비는 디자이너 본인이
부담을 했고, 현재 『코드 (타입) 3』까지 나왔어요.

**그런데 미디어버스의 프로젝트를 본다 했을 때 그런
개입도 안 하면 그냥 책만 내는 거지 협업을 하는 건
아니죠?**
그렇죠. 지금 몇 가지 보여드린 것은 디자이너가 실제
자기 주도적으로 이끈 작업들이었고, 반면에 저희가
판을 만들어 거기에 개입시키는 경우도 있고요.

전시로 치면 기획전이 아니라 대관전이 되는 거죠.
저희도 그런 부분이 우려되긴 해요. 어찌됐건
출판사라고 하면 자신의 아이덴티티에 맞춰서 책을
내야 하는데 미디어버스의 책들은 성격이 제각기 다를
때가 있거든요. 자체 기획인 아닌 경우에는 방향에
맞지 않는 책이 나올 수도 있지만 함께하는
디자이너를 믿는 편이죠. 미디어버스라는 플랫폼을
같이 나누고 주변에 있는 분들과 즐기면서 하는 게
중요했죠. 그런데 지금은 약간 다르게 생각하고
있어요. 미디어버스를 지속적으로 끌고 가려면 나름의
일관성이 필요한 시점이죠.

5

5
『Place Practice and
Ten Dialogues』
최윤나
2009

6
「사각지대를 없애라」
노다예
2009
*
이 신문은 '디자인
올림픽에는 금메달이
없다' 전시의 일환으로
발간되었다.

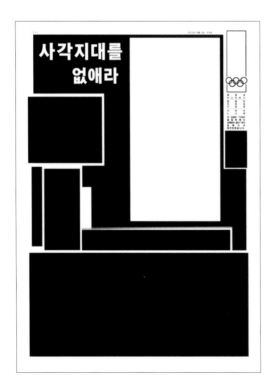

6

『Place Practice and Ten Dialogues』는 낯선 도시에서 활동하는 10명의 작가들과의 대담을 담은 책이에요. 최윤나 디자이너의 개인 프로젝트 북이었죠. 당시 윤나 씨는 영국 RCA에서 독립 출판에 관한 석사 논문을 쓰고 있었는데 이와 관련해서 저희에게 인터뷰를 요청했어요.

그 계기로 작업을 같이하게 되었죠. 그때 쓴 논문 일부를 저희가 만든 독립 출판에 관한 연구집 『작지만 "말 많은"』에 싣기도 했어요. 윤나 씨의 책은 북토리에서 POD(Print On Demand) 방식으로 제작되었고, 저희가 일부 제작비를 지원했고 해당 부수만큼 유통시켰죠. 이 경우도 윤나 씨의 제안으로 진행되었어요.

'디자인 올림픽에는 금메달이 없다'라는 전시에 작가로 참여한 적이 있어요. 이 전시에서 미디어버스는 노다예라는 젊은 디자이너와 함께 신문을 만들었어요. '서울 디자인 올림픽'이라는 행사에 대해 비판할 여지가 많다고 생각했고, 이 전시 자체가 그런 의도에서 시작된 것이었죠. 저희는 전시의 참여 작가로서 재개발과 관련해 도시 공간이 정책적으로 어떻게 사라지는지에 대해 고민했어요. 그러다가 88올림픽 전에 전두환 전 대통령이 국무회의 때 '사각지대를 없애라'라는 명령을 한 것을 우연히 보았죠. 그 말이 재미있어서 그 당시 88올림픽 개막식 날 동아일보 레이아웃 안에 저희가 만든 소스를 넣어 4면짜리 신문을 만들었어요. 시간이 많이 부족해서 결과물이 제대로 나오진 못했어요. 이 경우는 올드 미디어, 신문이라는 옛날 매체를 가지고 작업했던 케이스네요.

Place Practice and Ten Dialogues
이 책은 열 명의 작가들과의 대담으로 구성되어 있다. 독일, 영국, 중국, 한국, 네덜란드, 인도네시아, 오스트레일리아, 그리고 일본에서 온 작가들과의 대담은 각자 다른 시선과 비전을 제시한다. 순수미술가, 그래픽 디자이너, 설치미술가, 디렉터, 뮤지션으로서 현재 진행하고 있는 여러 종류의 실천들을 통해 우리는 낯선 곳에서 낯선 이로 살아가는 그들의 시선과 경험치를 읽는다. 낯선 장소에서의 삶과 작업을 통하여 스스로를 발견하는 과정, 그것이 이 책을 구성하는 열 가지 대화의 화두다.

디자인 올림픽에는 금메달이 없다
2008년과 2009년 개최된 '디자인 올림픽'이라는 거대 행사는 근대화 과정에서의 올림픽의 의미를 다시 한번 생각하게 만들었다. 시민의 삶을 윤택하게 만들겠다는 목적과 가치들이 사라진 채 디자인이 도구화되었은 사실만이 남게 된 것이다. 이러한 문제들이 서울시 곳곳에서 동시다발적으로 발생하고 있음을 깨닫고 기록과 리서치 등을 방법을 통해 디자인 내외부 현상들을 연결시켜 하나의 유기적 연대를 조성하고, 분석과 재해석의 과정을 통해 디자인의 사회적 기능과 맥락에 대해 고찰하려는 목적을 가지고 있다.

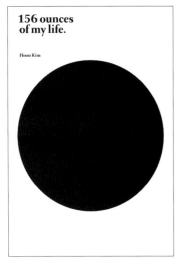

7-1

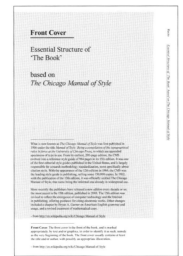

7-2

7-3

7-4

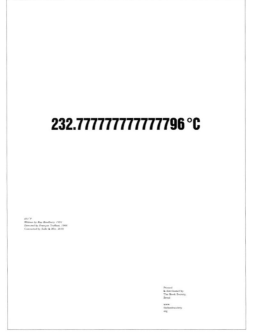

8

7

이것은 북온북 프로젝트예요. 아티스트 진은
주로 작가에게 일정 페이지를 드리고 그 안에서
작업을 하도록 제안합니다. 이 시리즈는 '책에
대한 책(Bookonbook)'이라고 자체 기획이에요.
원래는 더북소사이어티 행사에 맞춰서 기획된
프로젝트였는데, 그것과 상관없이 계속 진행하고
있어요. 지금까지 김정훈, 정진열 & 김수기, 김형진,
김나무, 한스 흐레먼(Hans Gremman) 씨가
참여했지요. '책에 대한 책'에 대한 개념으로 각자
책에 대한 생각들을 제시하고 있죠. 무척 얇아요.
이건 디자이너가 됐건, 책에 종사하는 분이 됐건,
작가가 됐건 간에 책에 대해서 본인들의 생각들을
담을 수 있는 그런 공간으로 생각하고 있어요.

8

지금 보여드리는 작업은 이플럭스(e-flux)와 함께
한 프로젝트입니다. 이플럭스는 작가 개인이 혼자
사이트를 만들면서 시작된 온라인 플랫폼이죠.
뉴욕에 거점을 두고 있는 현대미술의 아카이브라고
볼 수 있어요. 이플럭스는 자료와 비용을 지불하면
웹사이트에 그것들을 올려주고 소식을 전해주는
웹 공간이에요. 그런데 이 이플럭스 같은 경우는
단순히 정보만 전달하는 공간이 아니라 자체적인
기획을 정말 많이 해요. 그 안에 저널도 포함이
되어 있어요. 이플럭스는 격월 온라인 저널로
시작되었는데, 오프라인 종이 매체로 배급하겠다는
계획을 가지고 있었어요. 그게 하나의 프로젝트로
진행됐는데, 도시에서 서점이나 책을 가지고
작업하는 기관들(미술관의 서점이나 일반 서점들)과
접촉해서 네트워크를 만들고 자신들이 만든 온라인
저널을 PDF로 던져요. 그럼 각자 그걸 받은 뒤
알아서 출력하고 원하는 부수만큼 원하는 사양으로
로컬해서 배급하는 식으로 진행되는 거예요.

저희가 이 프로젝트에 서울 배급처로 참여해서
지금까지 2호가 나왔어요. 기본적으로 디자인과
내용을 동일하지만, 저널의 백커버를 저희가
커스터마이즈(customize)할 수 있도록
제안해줬어요. 그러니까 이 공간을 비워서 마음대로
쓰라고 한 거죠. 광고를 해도 상관없고요. 그래서
고민하다가, 이 면을 작가들의 작업 공간으로
사용하기로 결정했어요. 두 가지가 나왔는데 이게
첫 번째예요. 이건 팔릴 줄 알고 저희가 인쇄했어요.
이플럭스가 워낙 현대 담론식 이야기라 내용이 너무
어렵거든요. 처음에는 슬기와 민이 두 번째는 김영나
디자이너가 작업해주셨어요. 먼저 슬기와 민이,
작업한 것을 보여드릴게요. 프랑소와 트뤼포의 영화
가운데 「화씨 451」이라는 영화가 있어요. 그 영화는
책을 금지하는 미래의 전체주의 사회를 담고 있는데
책이 타는 온도가 화씨 451이라고 해요. 이 작업은
그 화씨 451을 섭씨로 바꾼 거예요. 이플럭스는 무척
아이러니한 게, 이북(ebook)이 대세라 인쇄 매체나
오프라인 매체가 꺼려지고 있는 마당에 온라인에서
역으로 오프라인 매체를 만들어 작업하고 있잖아요.
그런데 슬기와 민 같은 경우는 또 역으로 이렇게
작업을 해주셨어요.

9-1

THE BOOK SOCIETY

WWW.THEBOOKSOCIETY.ORG

READING ROOM

리딩룸은 강독회가 아니다. 리딩룸은 오히려 공동의 무기고다. 여기서는 각자의, 그리고 또한 공통의 이론적/실천적 무기를 만들기 위한 독서와 논쟁, 협력과 불화만이 허용된다. 리딩룸의 참여자는 언제나 하나의 텍스트를 공유할 것이지만 각자의 관점, 경험, 배경, 방법의 이질성을 적극적으로 주장해야한다. 그것이야말로 진정한 '우정'의 표지일 것이기 때문이다.

9-2

김영나 디자이너가 두 번째 작업을 해주셨어요.
영나 씨의 기존 작업에서 연작 형식을 띠는
작업이에요. 영나 씨가 처음 작업한 「Announce of
Recollection 01」은 5.18 광주시민궐기문을
인용해서 제작한 포스터예요. 그러니까 과거에 어떤
사건이나 결정적인 순간들을 다시 현재의 공간으로
불러들이면서 날짜나 연도를 삭제해버리는 작업을
했어요. 다시 한번 과거의 사건에 대해서
재조명해보는 개념이라 생각하시면 됩니다.

　　　이건 이플럭스 저널을 위해 김영나
디자이너가 작업한 「Announce of Recollection
02」 포스터예요.[1] 1998년에 열렸던 이플럭스의 첫
전시 'The Best Surprise is No Surprise'를
은폐하기 위한 것이죠. 앞의 광주 관련 작업과
이어져서 과거의 행사나 해프닝 같은 것을 현재의
포스터로 작업한 거예요. 더북소사이어티는
이플럭스의 제작과 유통 외에도 '리딩룸(Reading
Room)'이라는 스터디 모임을 통해서 아티클을
공부하기도 하죠.[2]

BOOK

09.10.23 – 09.11.01
D+ GALLERY
KOREA DESIGN FOUNDATION 1F

09.10.23 – 09.11.05
THE BOOKS
ARTSONJE CENTER 1F

SOCIETY

THE
BOOK
SOCIETY
THE THE
BOOK BOOK
SOCIETXOCIETY

CREATING A NEW CULTURE OF PUBLISHING
WWW.MEDIABUS.ORG/TBS

THE
BOOK

Schweizerische Eidgenossenschaft
Confédération suisse
Confederazione Svizzera
Confederaziun svizra

Embassy of Switzerland in the Republic of Korea

swiss arts council
prohelvetia

K D F 한국디자인문화재단
KOREA DESIGN FOUNDATION

Artsonje Center

서울시립대학교
UNIVERSITY OF SEOUL

더북소사이어티 페어
– 새로운 출판 문화를 위하여
D+ 갤러리, The Books
2009

롤로 프레스
스위스 취리히에 위치한 소규모
프린트 스튜디오로 2008년
그래픽디자이너인 우르스 레니에
의해 설립된 독립 출판사이다.

리소그라피 프린터
석판화 기법을 이용한 프린터.
옛날 등사기처럼 인쇄를 하다 보면
독특한 느낌이 난다.

베르크플라츠 티포흐라피
네덜란드 아른험에 위치한
WT는 그래픽디자이너 카렐
마르텐스(Karel Martens)에 의해
1998년 아른험 미술대학 ArtEZ
그래픽디자인 대학원 과정의
하나로 설립되었다. 실험적이며
보다 개념에 기반한 디자인
방법론을 구사함으로서, 젊은
디자이너들을 중심으로 전 세계의
디자인 트렌드를 주도하며 그
입지를 공고히 하고 있다.

더북소사이어티는 작년 3월, 미디어버스의 프로젝트 일환으로 구현된 공간이에요. 상수동에 위치한 공간은 서점으로 기능하면서 책 매체에 대한 다양한 이야기를 할 수 있는 프로젝트 스페이스로 운영되고 있어요. 원래 더북소사이어티는 2009년 10월에 소규모 출판, 예술 출판에 대한 행사로 시작되었고, 2010년 3월부터 아티스트 북, 디자인, 자주 출판, 소규모 출판물을 기획하고 판매하는 프로젝트 공간/서점으로 발전되었죠. 이 행사는 새로운 출판 문화를 만들어 보자라는 의미에서 기획되었어요. 한국디자인문화재단과 아트선재센터에 있는 1층에 있는 갤러리와 서점 두 군데에서 2주 정도 열렸죠. 지원금을 받은 행사였기 때문에 예산이 좀 있었고 그래서 당시에 독일에서 아트 북을 유통하는 사진작가와 스위스 디자이너 한 분을 초청했지요. 모토(motto)의 알렉시스 자비아로프(Alexis Zavialoff)와 '롤로 프레스(Rollo Press)'의 우르스 레니(Urs Lehni)였지요. 롤로 프레스의 우르스 레니는 상업적인 일과 개인 작업을 동시에 하고 있었는데, 때론 커미션 받은 작업을 자신의 스튜디오에서 인쇄했어요. 리소그라피(risography) 프린터로 인쇄를 한 후, 제본소에 맡겼죠. 행사기간 동안 그는 '의뢰 그리고 자율(Commission and Initiative)'이라는 주제로 개인 작업과 커미션 작업의 차이에 대해서 이야기했어요. 그런 식으로 해서 디자이너와 그 디자이너가 만든 책을 유통하고 판매하는 사람들, 국내에서는 슬기와 민, 박활성, 성재혁 등 이런 분들이 참여하셨죠. 책을 둘러싼 어떤 이야기의 장을 만들려고 노력했고, 실제 그 공간에서는 개인이 만든 책을 받아서 판매를 했지요. 더북소사이어티의 '소사이어티', 말 그대로 사교 모임(gathering) 같아요. 책을 중심으로 관련된 사람들이 다 참여해서 노는 행사로 생각했고, 그 행사가 작년부터 물리적인 공간으로 구현된 거죠. 공간은 정말 작아요. 안에는 국내 책도 있지만 해외 디자이너 책들도 좀 있어요. 사실 지금 디자인 전문 갤러리가 많이 없고, 작게나마 이야기할 수 있는 공간도 부족하잖아요. 그렇기 때문에 저희가 취하는 부분도 이 공간을 단순히 책을 판매하는 행위 이상으로 이야기가 있는 곳으로 꾸미려고 해요. 그래서 누군가 수시로 방문하게 되면 초청해서 이야기를 듣는 시간을 많이 가지려고 하고 있어요.

What does "The Book Society" mean?
이 질문은 더북소사이어티를 처음 열었을 때 늘 받은 것이었죠. 어떤 책방이에요? 뭘 팔아요? 이 공간을 만든 이유를 궁금해하는 분들이 많았어요. 물론 저희도 그런 질문을 받을 때마다 항상 생각을 하게 되죠. 삼원페이퍼갤러리에서 전시를 하면서 작가가 아니니 보여줄 작품이 없기에 그냥 작은 책자를 만들기로 했어요. 저희가 취급하는 책들, 저희와 관계하는 사람들, 저희가 디자인계에서 어떻게 비춰지고 있는지에 대한 이야기 등을 담으려고 했지요. 더북소사이어티에서 다루는 책들을 소개했는데 상당수가 디자인 관련 책들이었어요. 그러다 보니 어느 순간 미디어버스의 위치가 애매할 때가 생기더라고요. 어찌됐건 더북소사이어티와 미디어버스는 국내에서 생산되는 아트 북이나 디자인 책들을 소개하는 활동을 하고 있어요. 작년 도쿄아트북페어에서 잡지 『그래픽(GRAPHIC)』을 들고 갔는데, 반갑게도 그곳에서 저희와 취향이 비슷한 젊은 친구들을 만났어요. 저희 서점에서 다루는 종류의 책들을 좋아해서 그런 책들을 유통하려는 집단이었어요. 『아이디어(idea)』잡지에서 에디터로 일했던 친구가 주축이 되어 베르크플라츠 티포흐라피(Werkplaats Typografie)를 졸업한 디자이너 등과 함께 '왓에버 프레스(whatever press)'라는 출판사를 만들었어요. 더치 디자인에 대해서 글도 쓰고 스터디도 하고 있더라고요. 그들과 만났을 때, 저희에게 한국의 그래픽디자인 현황과 비평적 디자인에 관해서 진지하게 질문을 하더라고요. 저희가 적절한 답을 줄 수는 없었지만, 디자인 담론을 이야기하는 부분에 있어서 공감되는 부분이 있었기 때문에 그런 것을 말해야 하는 위치에 놓였다는 걸 느꼈던 것 같아요.

11

11
출판기념 토크
리슨 투 더 시티
박은선, 정진열,
스태틱(Static)
2010. 5. 21

12
아티스트 토크
양혜규 & 정진열
2010. 9. 4

12

더북소사이어티에서는 책을 매개로 소소한 사건들이 일어나죠. 주로 디자이너와 작가와의 토크를 진행하는데 영국에서 주로 활동하는 다국적 디자인 그룹 아바케(Åbäke)도 온 적이 있었고, 김나무 씨와 가짜잡지(김형재, 홍은주) 친구들을 비롯해 많은 분들이 오셨죠. 안남영 씨는 파브리카(Fabrica)에서 연구원으로 계시는 분인데, 서울에 오셨을 때 토크를 해주셨죠. 개인 스튜디오로 활동하거나 회사에 다니시는 분도 있지만 주로 책이나 인쇄물 관련해서 작업하시는 분들이 많아요. 주로 본인들의 작업에 대해서 발언하는 시간을 가졌어요. 각자 앞으로 책을 만드실 분들이고, 저희가 이분들의 책을 국내나 해외에 소개하려고 노력하는 부분이 있기 때문에 이런 토크를 많이 유치하려고 하는 편이에요.

이 서점이 미술과 디자인 경계에 서 있다고 생각해요. 낭독회를 하는 작가들도 있고 퍼포먼스도 하세요. 양혜규 작가 같은 경우는 아티스트 북을 많이 만드는 분으로 유명한데, 워낙 책들이 좋고 정말 쟁쟁한 디자이너 분들과 협업을 많이 하셨어요. 그리고 이번에는 정진열 디자이너와 책을 두 권 만들었는데, 작가 중심으로 토크를 한 게 아니라 책을 갖다 놓고, 디자이너가 이 책을 만들면서 느꼈던 것에 대해 인터뷰하는 식으로 진행된 거예요. 두 개의 영역에서 두 개의 시점으로 책을 바라보면서 한 지점을 찾아나가는 그런 부분이 정말 흥미로웠어요. 그리고 제이슨 풀포드(Jason Fulford) 같은 경우는 미국에서 온 디자이너이자 출판업자인데, 직접 사진도 찍으세요. 놀라웠던 점은 사진 전문 출판사를 운영하시면서 한국으로 인쇄를 하러 오시더라고요. 한국이 훨씬 단가가 싸서 매년 한국에 와서 사진 작업을 하신다고 해요. 그런 식으로 미술과 디자인계 사람들이 다 얽혀서 이 공간이 운영되고 있습니다.

리슨 투 더 시티(Listen to the City)는 어떤 경우예요?
박은선 씨라고 영국에서 건축 공부하신 분이 계세요. '리슨 투 더 시티'는 프로젝트 그룹으로, 『어반 드로잉스(Urban Drawings)』라는 비정기물을 만드세요. 도시건축 저널이죠. 그 책 2호가 나왔을 때, 저희 공간에서 출간기념 토크를 가졌죠. 도시 관련 이슈를 중심으로 디자이너와 기획자, 그 프로젝트에 참가했던 작가 3명이 모여서 함께 토크를 진행했어요.

토크한 것들 중에 기록이 남아 있는 것은 없어요?
다 남아 있어요. 모두 녹화했거든요. 포도포도닷넷(www.podopodo.net)을 아시나요? 계원에서 운영하는 사이트인데 그곳과 콘텐츠 제휴를 맺어서 토크 영상 일부를 그곳에서 볼 수 있어요. 이 토크는 형식적이지 않아요. 정말 캐주얼하게 이루어지는데, 서점 토크라는 게 그런 것 같아요. 어차피 책에 대한 이야기를 하는 거라 책을 보면서 자연스럽게 진행하고 있죠.

리슨 투 더 시티
서울을 기반으로 하는 젊은 건축가들과 미술가들이 영국, 오스트리아, 독일의 젊은 건축가들과 서울을 연결하며, 건축과 미술의 접점에서 메가 시티의 시나리오를 짜는 도시 미래주의 프로젝트 팀이다. 주요 활동은 도시와 건축을 미술가와 건축가의 구별 없이 인문학적 관점에서 관찰하고 담론을 만드는 인디펜던트 건축 잡지인 『어반드로잉스』를 만드는 것이며, 설치와 드로잉 등을 통해 미래의 도시를 상상한다.

13

14

공간에서 전시를 많이 하진 않았어요. 작년 4월, '복사기에 씹-히-고 스테이플러에 박-휜'이라는 전시가 있었어요. 뉴욕에서 활동하는 한석주 디자이너와 함께 기획한 전시였는데, 에이비씨 노리오(ABC No Rio)라는 커뮤니티 스페이스에서 진 아카이브 사서 일을 하셨어요. 동시에 본인이 계속 진을 만들고 있고 펑크록에 관심이 있어서 그것에 관련된 진을 계속 만들어서 유포하시는 분이세요. 이분이 갖고 있는 컬렉션을 저희 서점에 모두 공개하는 식으로 전시가 진행됐어요. 문 앞에 붙어 있는 A4의 텍스트 같은 경우에는 진에서 나왔던 내용들을 발췌한 건데, 상당히 센 것들도 많았어요. 이렇게 붙여놓으니까 주변 분들이 참 많이 보시더라고요. 꽤 이목을 끌긴 했어요. 사람들이 많이 오지는 않았는데, 나중에는 시간이 지나면서 저절로 떨어졌어요. 이렇게 공간에 맞는 전시도 했었죠. 공간은 아주 작지만 스스로가 공간의 유닛 자체를 고정하지 않으려고 하고 있어요. 계속 바뀌고 모빌리티를 가져서 이 안에서 전시도 하고 토크도 하면서 별의별 것을 다 하겠단 생각으로 작업하려고 생각하고 있어요. 실제 최근에는 '킷토스트'라고 미술 작업하는 친구들과 작은 서점을 위해서 책장 모듈을 만드는 작업을 했어요. 굉장히 가변적인 유닛들로 진행했었던 것 같아요. 공간은 서점이라 책 중심이긴 하지만, 실제 벌어지는 것은 책을 기반으로 해서 다양한 문화적인 꺼리 이슈들을 탐구해나가려고 하고 있죠. 이 공간이 어떤 식으로 포지셔닝이 되고 어떠한 필드 내에서 인식이 될지는 저희도 잘 모르겠어요. 하지만 일단은 저희를 찾아주시는 분들이 디자인과 관련된 분들이고, 한편으로는 저희가 출판이라는 제작 행위를 하기 때문에 책을 만들고 싶어하시는 디자이너들이나 일반인들이 오셔서 물으세요. 어떤 식으로 만들면 되냐고 묻고, 샘플을 보여달라는 요청도 있어요. 자신은 이런 걸 만들고 싶은데 비슷한 게 뭐가 있느냐, 아니면 디자이너 분들인데 인쇄소 싼 곳이 어디냐, 이런 식의 인포샵(info shop) 개념도 갖고 있는 것 같아요.

저희가 페어에 많이 참가하는데, 책만 보내는 경우도 있고 실제 들고 가서 판매하는 경우도 있어요. 페어에 직접 참가하다 보면 해외 출판사나 서점들과 연결점이 생기는 것 같아서 좋아요. 오로지 판매만을 위해 페어에 참여하는 건 아닌 것 같아요. 그곳에 가면 정말 세상에는 책을 잘 만드는 사람이 많구나라는 생각을 하죠. 뉴욕아트북페어는 워낙 규모가 크고 참여하는 분들의 책 퀄리티도 너무나 뛰어나서 스스로가 위축되고 경쟁력이 없다는 생각을 많이 하게 돼요. 우리가 내세울 책이 뭐가 있을까 스스로 고민하게 되는 거예요. 어떤 게 정말 좋은 책이고 책을 잘 만든다는 게 어떤 건지, 진짜 좋은 디자인은 또 무엇인지, 이런 생각들을 계속할 수밖에 없어요. 디자이너 분들도 같은 생각이겠지만 공적 영역에 책을 내놓는 것 자체는 어쨌든 유통하려는 의지가 있는 것이고 누가 이걸 봐주길 바라는 대상을 설정하는 것이기 때문에 책의 호소력이 가능해지려면 그런 고민을 할 수밖에 없어요. 어떻게 보면 그런 부분이 저희가 풀어나가야 할 숙제라고 생각해요. 디자이너들은 워낙 좋은 시각적인 툴을 갖고 있으니까 누구나 쉽게 책을 만들 수 있겠지만, 한편으로는 디자인만으로는 안되는 지점이 있다고 봐요. 내용이나 시의성도 굉장히 중요하고 그런 복합적인 레이어들이 섞여서 좋은 책이 나오는 것 같아요. 디자이너도 마찬가지고 저희도 디자이너와 같이 작업을 해나가는 입장이기 때문에 공유하면서 풀어나가는 게 맞지 않나 생각합니다.

복사기에 씹-히-고 스테이플러에 박-휜
뉴욕시(세계 일류 디자인 성지)에서 수집, 채집된 아름다운 진(zine)들과 세련된 일반 인쇄물 친구들의 이야기이다.

15-1
페어
KIOSK (XXI) – Modes de
Multiplication
2008.1.23–2.20
École des beaux-arts de Rennes
(France)

15-2
New York Art Book Fair 2009
2009.10.2–4
MoMA PS1 (USA)

15-3
Tokyo Art Book Fair 2010
2010.7.30–8.1
3331 Arts Chiyoda (Japan)

15-4
Misread 2010
2010.9.3–5
KW Institute for Contemporary Art
(Germany)

15-1

15-3

15-2

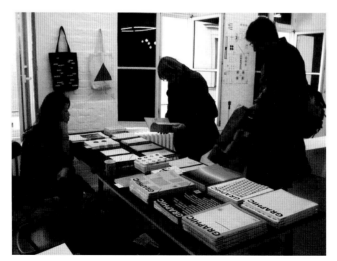

15-4

이렇게 제가 드릴 수 있는 이야기들은 디자이너와 디자인 주변에 관련된 문화예술 활동 같은 것들이에요. 기본적으로 저희 활동 자체가 그런 언저리에서 활동하는 경향이 있어요. 결국 디자이너 분들이 좋은 책을 만드셨을 때, 어떤 창구를 필요로 하시기 때문에 그게 서점이 됐건 뭐가 됐건 같이 협업할 수밖에 없는 것 같아요. 당연히 혼자서도 할 수 있지만 그건 너무 작은 커뮤니티 안에서밖에 소화될 수 없기 때문에 함께하는 게 중요하다고 생각해요. 좋은 파트너십을 가지고 작업하는 게 가장 좋지 않을까라는 생각이 들고요. 특히 해외와 경쟁해야 할 경우에는 개인이 책 하나를 들이미는 것보다는 어떤 객관성을 띠고 함께 그룹을 만들어서 나가는 게 훨씬 효과적이라고 생각하죠. 그쪽 관계자들도 항상 책을 모아서 갖고 오라고 말해요. 개별적으로는 너무 미약하기 때문에 서울에도 이런 문화가 있다는 것을 보여주면 좋지 않겠냐는 거죠. 그런 부분들을 계속하려고 하고 있습니다.

그리고 몇 군데 교류하는 곳이 있어요. '비타민 크리에이티브 스페이스(Vitamin Creative Space)'라고 베이징에 있는 대안 공간 같은 곳인데 여기도 책을 많이 만들어요. 출판사도 운영하면서 자체적으로 온라인으로 책을 팔기도 하고 실제 현대미술 쪽에 전시도 많이 하지요. 이런 식으로 책과 책에 대한 담론을 가지고 전시나 페어 같은 기회들에 많이 참여해요.

네덜란드에는 '아이디어북스(Idea Books)'라는 비교적 큰 유통사가 있는데, 굉장히 오래된 전통 있는 곳이에요. 그곳 디렉터가 나이가 많으시고 거의 30년 넘게 이 일을 하셨어요. 서울국제도서전 참가로 한국에 오셨는데 월간디자인과의 인터뷰를 저희 서점에서 했어요. 아이디어북스가 워낙 권위도 있고 좋은 책도 많이 갖고 있기 때문인지, 기자 분이 어떤 책이 좋은 책인지에 대해 질문하시더라고요. 어떤 책들을 선정해서 유통하는지 질문했을 때 책의 완결성에 대한 이야기를 했어요. 책 자체가 잡지라 할지라도 단행본처럼 하나의 독립된 책처럼, 하나의 퀄리티가 중요하다는 말씀을 하셨어요. 그리고 물론 언어의 문제, 영어가 병기되어 있어야 하고요. 그분의 개인적 취향이 반영되기도 하죠. 저희가 그분에게 책을 몇 권 보여드렸어요. 유통할 수 있는지 궁금해서 보여드렸는데 생각보다 별로 좋아하시진 않더라고요. 그런데 깜짝 놀란 게 책을 보기 전에 손을 씻는 거예요. 그런 모습을 보면서 책을 대하는 태도가 무척 다르구나, 라는 생각이 들었어요.

Q&A

구정연

미술 이론을 대학원에서 공부하시고 영화제와 전시를 접하셨어요. 그러면서 책에 대한 막연한 관심을 갖다가 그것과 관련된 프로젝트, 미디어버스라는 조직과 공간을 통해서 작업을 하셨고요. 그렇다면 앞으로 또 방향이 바뀔 수 있지 않을까요?

저희도 궁금한 사안입니다. 3년 전 미디어버스를 만들었을 때도 똑같은 문제에 봉착했던 것 같아요. 매해 진보가 있어야 하지 않겠느냐는 생각을 해요. 일단은 책을 수집만 하는 게 아니라 적극적으로 판매하고 유통할 필요가 있어요. 그리고 그걸 제대로 구현하기 위해 어떤 식으로 시스템을 만들어야 할지를 고민하고 있죠. 그리고 다른 하나로 여기 오시는 분들이 저희가 취급하는 책들이 너무 어렵다고 하세요. 사실 저희도 저희가 취급하는 책들을 완벽하게 알진 못해요. 동시대적인 책들을 계속 보여주면서 이런 맥락에 대한 논의도 진행되어야 하지 않나 싶어요. 단순히 책을 판매하는 것 이상으로 책을 둘러싸고 있는 조건들 자체도 글로 표현해서 사람들이 이해할 수 있도록 기획하고 있는 단계예요. 이미 뉴욕에 아주 오래된 '프린티드 매터(Printed matter)'라는 서점이 있거든요. 그 서점 사이트에 들어가 보면 단순히 책만 있는 게 아니라 책에 관련된 이슈를 가지고 기사를 계속 생성하고 있어요. 그런 작업이 우리에게도 필요한 게 아닌가라는 생각을 하고 있어요.

대중적인 책들도 유통할 계획은 없으세요?

사실 대중적인 책을 다루기에는 규모 면에서 저희가 게임이 되질 않아요. 저희 같은 경우는 출판사를 거칠 때에도 교보문고 같은 거대한 유통망에 걸리지 않는 책들을 취급하거든요. 이런 게 저희가 좋아하는 부분이기도 하고, 그렇기 때문에 이런 책들을 서점에서 보여줄 수 있지 않나라는 생각도 들고요. 할 수 있는 작은 시스템 안에서 지금을 계속 지속시킬 수 있는 전략을 고민하고 있죠.

직업으로서 이 일을 한다는 것, 특히 서울에서 한다는 것이 어떤 의미가 있나요?

제가 제로원디자인센터에 있을 때 이 일을 시작했는데 그때는 정말 취미였어요. 서울문화재단이나 한국문화예술위원회를 보면 시민들을 대상으로 하는 지원 사업들이 있어요. 그걸 보고 우리 한번 해보자, 그렇게 시작한 거예요. 처음 사업을 시작할 때 돈이 필요하잖아요. 저희는 기획을 해서 지원금 5백만 원을 받았어요. 책을 처음 만들게 된 거죠. 실질적으로 이 일은 저의 이중생활 중 하나였던 거죠. 본업으로는 전시 기획을 계속했던 상황이었고, 그로부터 번 돈을 이 일에 투자하는 방식으로요. 처음엔 그렇게 시작했지만 이게 점점 비중이 커지면서 이제 미디어버스와 더북소사이어티가 전부가 된 것 같아요. 그런데도 여전히 이 일이 직업이라는 생각은 안 들어요. 이런 활동을 계기로 다른 일도 병행하고 있어요. 이 일만 매진해서 할 수 있으면 좋겠으나, 서울에서 비영리적인 성격을 띤 이런 공간이 지속적으로 살아남기란 쉽지 않을 거예요. 이제 한 3-4년 됐는데, 앞으로 이걸 어디까지 끌고 나갈 수 있을지에 대한 고민은 있죠. 저

희가 아는 분 가운데 정치철학을 공부하시면서 즉흥음악을 작업하시는 분이 계세요. 한번은 그렇게 말씀하시더라고요. 예순의 백발이 될 때까지 즉흥음악을 하고 싶다고. 저희가 원하는 것도 마찬가지예요. 뉴욕에서 머리가 희끗한 할아버지들이 서점을 운영하시는 걸 본 적이 있어요. 그게 가능하다면 좋겠다는 생각을 하고 있는 거죠. 물론 돈도 되고 실리에 맞는 일도 해야 된다고 생각해요. 특히 우리나라에서는 말이죠.

책이 안 팔린다고 하셨는데, 그런 책을 사는 사람들은 어떤 사람인지 궁금해요. 또 소통은 어떤 식으로 하시나요?

국내에서 책을 내시는 분들의 토크를 마련하는 것도 그런 소통의 노력이에요. 책을 홍보하지 않더라도 그 책을 기획하고 디자인한 분들을 불러서 토크를 하는 거죠. 디자이너 분들의 기획에서 저희가 이해하지 못하는 부분들이 있어요. 책 작업을 논문으로도 하시고, 어려운 개념들도 많아서 이해를 못하니까 직접 초청해 이야기를 듣는 게 가장 좋은 거죠. 저희가 이해하면 다른 사람들에게 말할 수 있기 때문에 그런 식으로 이벤트를 많이 진행하려고 해요.

더북소사이어티에서 책을 구매하시는 분들은 내용 외에 다른 요소들을 먼저 보는 경향이 있어요. 특히 영어로 된 책의 경우 콘텐츠를 얼마나 잘 편집했는지에 대한 것도 구매의 중요한 요인이라 생각해요. 지금 소비되는 것을 보면 단순히 콘텐츠만 좋아서 사는 것 이상인 것 같아요. 그건 새로운 경향이고 디자인 쪽에서 가능한 부분인 것 같아요. 레퍼런스를 위해 아니면 진짜 내용이 좋아서 사는 경우도 있고, 수집의 개념도 있더라고요.

서점에서 책 분류는 어떻게 해놓았나요?

분류가 잘되어 있지는 않아요. 취급하는 책들의 범주가 워낙 애매하기도 하거니와 형식도 제각기라서 쉽지 않죠. 소규모 출판물들은 따로 모아놨어요. 아트 북, 디자인, 사진 등이 살짝 뒤섞여서 배치되어 있어요. 미술 책이긴 하지만 디자이너의 개인 출판으로 만들어졌기 때문에 디자인으로 분류되었죠. 일반 서점이나 도서관처럼 분류가 ISBN에 의해 이뤄지진 않아요. 그래서 책을 찾기란 쉽지 않아요.

이 일을 하시면서 가장 보람을 느꼈던 때는?

미디어버스를 만들고 난 다음 해에 책들을 해외에 유통하려고 했어요. 그 가운데 처음 시도한 곳은 뉴욕의 '프린티드 매터'였어요. 늘 프린티드 매터와 같은 권위 있는 서점에 책이 입점되고, 뉴욕아트북페어 같은 행사에 초청받으면 얼마나 좋을까를 상상했어요. 책을 두세 권 정도 보냈는데 소식이 없었어요. 그러다가 석 달쯤 뒤에 리뷰 커미티(review committee)를 거치고 나서 책의 입점이 승인되었어요. 그때 정말 기뻤어요. 마치 시험에 합격한 기분처럼 말이죠. 굉장히 큰 벽처럼 느껴졌던 서점이었음에도 불구하고 들어갈 수 있다는 게 신기했어요. 그리고 2009년에 뉴욕아트북페어로부터 초청장을 받았죠. 국내에서는 참여한 사례가 없었기에 더 기뻤던 것 같아요. 그리고 페어에 나가면 무엇보다 비슷한 활동을 하는 동지를 만날 수 있어서 좋아요. '책이 친구를 만든다'라는 표현이 매우 적절한 경우죠.

마르틴 마요르

Martin Majoor

TWO LINES ENGLISH EGYPTIAN.

W CASLON JUNR LETTERFOUNDER

1816

1

1
「2행 잉글리쉬 이집션」
세계 최초의
산세리프 타입페이스
1816

2
세계 최초의 산세리프
타입페이스

3
베르톨트 활자주조소에서
출시된 「악치덴츠 그로테스크」
1898

Seven line Grotesque

MENINCHURNE mountainous

William Thorowgood, 1834

2

GUSTAV REINHOLD SCHEIDET AUS · DR. JOLLES IN DIE LEITUNG BERUFEN · NEU-SCHÖPFUNGEN

Die Jahre 1899 und 1900 brachten neue wichtige Veränderungen in der Firma. GUSTAV REINHOLD, dessen Gesundheitszustand sehr gelitten hatte, schied am 1. Juli 1899 aus dem Vorstand der Gesellschaft aus; er starb bald darauf. An seine Stelle wurde nun Dr. OSCAR JOLLES zunächst durch Abordnung aus dem Aufsichtsrate berufen, und am 1. Januar des Jahres 1900 trat er endgültig in den Vorstand ein.

Auf der Weltausstellung in Paris 1900 war die Firma H. Berthold nur mit einer Zusammenstellung ihrer Original-Erzeugnisse in einem starken Musterbuche vertreten, und sie erhielt allein dafür die Goldene Medaille.

Dem Stuttgarter Unternehmen, das sich inzwischen sehr gestreckt hatte, wurde 1898 eine eigene Messinglinien-Fabrik angegliedert. Die Düsseldorfer Filiale der Firma Bauer & Co., die durch die Verbindung des Stuttgarter Hauses mit Berthold überflüssig geworden war, wurde 1899 aufgehoben und zurückgeleitet. Zurückgreifend sei noch gesagt, daß in den drei Jahren 1898 bis 1901 außer den erwähnten Einfassungen auch in Schriften vieles geschaffen wurde, von dem wir hier im Auszuge das Besondere bemerken wollen, das, was erfolgreich war.

ACCIDENZ-GROTESK
EINE UMFANGREICHE SCHRIFTEN-FAMILIE FÜR MERKANTILE UND PRIVATE DRUCKSACHEN

Die einfache Grotesk hat sich unter den Schriften des Buchdruckers einen hervorragenden Platz errungen. Aber nicht nur für Druckwerke. Überall da, wo für das lebendige Wort ein monumentaler Ausdruck gefordert wird, stellt auch die Grotesk sich zur Wahl. Ihre Ruhe und Klarheit, die strenge Einfachheit ihres Aufbaues befähigen sie zur Wiedergabe jeder ernsten, gehaltenen Darlegung. Man sollte meinen, daß in diesen scheinbar nüchternen, nur auf den Zweck bedachten Formen zu wenig Anreiz läge, um die hohe Stellung der Grotesk im Schriftenschatze besonders des Buchdruckers zu halten. Aber liegt nicht gerade in diesen einfachen Konstruktionen, wenn sie wie bei der Accidenz-Grotesk von Meisterhand geschaffen wurden, mehr Schönheit, als in der Ausgestaltung mancher Kunstschrift? Kann die Formung einer durchdachten Eisenkonstruktion nicht auch zur Bewunderung hinreißen?

Im Jahre 1898 entstand die Accidenz-Grotesk, die einen Ruhmeskranz für sich verdient. Diese Altschrift, die man heute vielleicht moderner formen würde, hat in ihrer Art ein eigenartiges Leben, das wohl vergehen würde, wenn man sie verändern wollte. Alle die vielfältigen Nachahmungen der Accidenz-Grotesk konnten das Charakteristische dieser Schrift doch nicht erreichen.

3

저는 오늘 산세리프 타입페이스에 대해 말씀드리려고 합니다. 서양의 산세리프 타입페이스죠. 산세리프 타입페이스의 역사에서 일어난 일에 대해 생각하는 것, 강의의 제목을 다시 정한다면, 오리지널 산세리프(프린팅 타입)에 대한 저의 견해입니다. 그리고 「헬베티카」가 어디서 왔는가, 나는 왜 「에리얼」을 싫어하는가, 그러니까 나는 왜 「헬베티카」를 싫어하고, 「에리얼」을 타입페이스로 취급하지 않는지에 대해서 이야기하겠습니다.

1

먼저 세계 최초의 산세리프 타입페이스입니다. 최초의 산세리프 인쇄 활자인 1816년의 「2행 잉글리쉬 이집션 (Two lines english egyptian)」입니다. 그러나 이것은 대문자만으로 이루어져 있고, 정제되지 않아 어설픈 타입페이스입니다.

2

또 다른 최초의 산세리프체입니다. 이것은 소문자까지 포함하고 있고, small letter(작은 대문자)까지 가지고 있습니다. 하지만 역시 어설프죠.

3

「악치덴츠 그로테스크(Akzidenz Grotesk)」입니다. 최초의 정돈된 산세리프 서체라고 할 수 있죠. 이전의 서체들은 제목용으로 많이 쓰였는데, 이 서체는 본문용 서체로 잘 활용될 수 있게끔 디자인되었습니다.

2행 잉글리쉬 이집션
디지털 방식으로 할지 크기를 조절할 수 없었던 금속활자 시대에는 크기 별로 각각 다른 폰트를 제작해야 했다. 영국의 활자주조소에서는 대륙의 유럽과 달리 포인트 숫자 체계 대신 활자의 크기마다 각각 고유한 이름 체계를 붙여서 마치 그 활자의 이름처럼 사용했다. '잉글리쉬'는 약 13-14포인트 크기이다. Two Lines는 double과 같은 뜻으로 쓰였으며, 이는 위아래 2행을 차지하는 크기라는 뜻이니 '2행 잉글리쉬'는 잉글리쉬의 2배인 26-28포인트 크기를 의미한다.

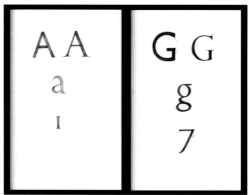

5

Franklin Gothic

THE Dog
Cat RUNS
KINGS Dine
Made BRICKS
PUMAS LEAPING
Demands Regular
ANCIENT MANSION
Special Employment

4

6

4

1905년에 디자인된 「프랭클린 고딕(Franklin Gothic)」이라는 타입페이스입니다. 이 타입페이스 역시 정돈되고 잘 디자인된 초기의 산세리프 서체입니다. 「악치덴츠 그로테스크」는 독일 서체이고, 「프랭클린 고딕」은 미국 서체입니다. 지금 이 서체가 영국의 산세리프 서체예요. 에드워드 존스턴(Edward Johnston)이라는 영국의 타이포그래퍼가 영국의 언더그라운드 로고와 타입페이스를 디자인했고, 다음에 그의 제자인 에릭 길(Eric Gill)이라는 타이포그래퍼가 활동하게 됩니다.

5

에드워드 존스턴이 디자인한 서체입니다. 그의 제자 에릭 길이 굉장히 유명한 「길 산스」라는 서체를 만들게 되는데, 당시 부자(父子)와 같은 긴밀한 관계를 유지하면서 서체를 디자인하는 데도 많은 도움을 주고받았습니다.

6

이것은 「길 산스(Gill Sans)」입니다. 두 사람이 친밀한 관계여서 그런지 몰라도 서체도 굉장히 비슷합니다. M을 비교해보면 비슷한 것을 알 수 있지요. 에릭 길은 스케치, 진짜 그림을 그리는 사람이었어요. 그래서 작업을 시작할 때도 그림을 그리면서 시작했죠. 이것은 그가 스케치한 작업입니다. 보다시피 세리프와 산세리프를 같이 디자인했습니다. 이렇게 세리프와 산세리프를 세트로 만들었는데요. 오늘 워크샵을 하신 분들은 알겠지만, 세리프 서체에서 꼬리 부분을 빼면 산세리프 서체가 됩니다. 그런 식으로 진행한 스케치들입니다.

프랭클린 고딕
1905년, 미국 ATF(American Type Founders Company) 사의 서체 개발 책임 디자이너였던 모리스 벤튼(Morris F. Benton)이 디자인한 서체. 19세기 유럽에 처음 등장한 초기의 산세리프 서체들이 굵기와 형태에서 불완전한 모습을 보이는 데 비해 「프랭클린 고딕」은 일관된 굵기와 균형 잡힌 글자 형태를 가짐으로써 미국에서 산세리프 서체가 유행하는 데 크게 기여했다.

에드워드 존슨턴
영국 출신의 서체 디자이너로, 현대 캘리그래피의 아버지로 꼽힌다. 런던 지하철에 사용된 둥근 심벌과 레일웨이체(railway type)로 유명하다. 에릭 길의 「길 산스」 서체에도 영감을 준 것으로 알려져 있는 이 서체는 20세기에 영국에서 개발된 첫 산세리프체다. 1979년 뱅크스 앤드 마일스(Banks & Miles) 사에서 다시 디자인되면서 「뉴 존스턴(New Johnston)」이라는 새 이름을 얻게 되었고 다양한 버전의 디지털 폰트로 개발되었다.

에릭 길
활자 서체의 디자이너 · 평론가로도 알려져 있다. 브라이튼에서 태어나 치체스터의 미술 학교에서 수학하였다. 중세 고딕과 인도 및 이집트 예술의 영향을 받아 종교적인 조각이 많고, 그래픽이나 삽화에도 종교적인 성격이 짙다. 기계적인 공업생산보다도 수공예를 소중하게 여기는 신비적 · 공상적 견해는 손으로 찍은 저서 「타이포그래피론(An Essay on Typography)」(1931)에 잘 나타나 있다.

Gill Sans
Gill Sans Avec

7

7
「길 산스」(1928)
「조안나」(1930)

8
「푸투라」의 활자 견본집
1928

9
「로물루스 산스」활자 견본집
세리프 버전과 산세리프
버전을 포개어 본 모습

an

Romulus Serif

an
an

Romulus Sans

9

FUTURA Figuren-Verzeichnis

ABCDEFGHIJKLMNO
PQRSTUVWXYZÄÖU
abcdefghijklmnopqrſst
uvwxyzäöüch ck ffffffffffffß
mager 1234567890 &.,-:;·!?'l*†«»§
Auf Wunsch liefern wir Mediäval-Ziffern 1234567890

ABCDEFGHIJKLMNO
PQRSTUVWXYZÄÖU
abcdefghijklmnopqrſst
uvwxyzäöüch ck ffffffffffffß
halbfett 1234567890 &.,-:;·!?'(*†«»§
Auf Wunsch liefern wir Mediäval-Ziffern 1234567890

ABCDEFGHIJKLMNO
PQRSTUVWXYZÄÖU
abcdefghijklmnopq
rſstuvwxyzäöüch ck
ffffffffffffß
1234567890
fett &.,-:;·!?'(·†«»§

8

7

에릭 길 같은 경우는 산세리프를 먼저 디자인하고, 그다음에 세리프 서체를 디자인하는 식으로 진행했습니다. 아래는 조안나 서체라고 해요. 그런데 저는 「길 산스 아베크」라고 부릅니다. 이유는 sans가 불어인데, without이라는 뜻이잖아요. 그리고 avec는 with라는 뜻이에요. 그래서 '세리프가 없는 산세리프 서체에서 세리프가 있는 서체다'라는 뜻에서 그렇게 부릅니다.

8

그다음에 보실 서체는 「푸투라」라는 산세리프 서체인데요. 전보다 구조적인 형태를 띠고 있고요. 당시 바우하우스의 영향을 많이 받은 서체라고 할 수 있습니다. 당시 시대 분위기에 맞게 기하학적인 도형을 많이 사용했고, 그런 실험들을 많이 했어요. 물론 본문 서체로서는 가독성이 많이 떨어지기 때문에 불가능한 서체이지만 실험적인 서체로는 의미가 있다고 할 수 있습니다.

9

다음은 네덜란드 디자이너 얀 판 크림펀(Jan van Krimpen)이 만든 서체로「로물루스 산스(Romulus Sans)」입니다. 이 서체 같은 경우는 세리프와 산세리프가 공존합니다. 「길 산스」는 산세리프를 먼저 만들고 세리프를 그것에 기반해서 만든 반면에, 「로물루스」서체는 세리프를 먼저 만들고 세리프를 잘라내어 산세리프를 만들었습니다. 산세리프 서체를 만드는 좋은 방법이라고 생각합니다.

길 산스 아베크
'세리프 달린 길 산스'라는 의미로, 저자의 언어유희이다. 세리프가 없을 때 프랑스어 sans(without)라는 표현을 쓰므로, 세리프가 달렸다는 뜻의 이름을 프랑스어 avec(with)로 표현했다.

바우하우스
1919년부터 1933년까지 독일에서 설립·운영된 학교로, 미술과 공예, 사진, 건축 등과 관련된 종합적인 교육을 통해 예술, 건축, 그래픽디자인, 내부 디자인, 공업 디자인, 활판의 발전에 깊은 영향을 주었다.

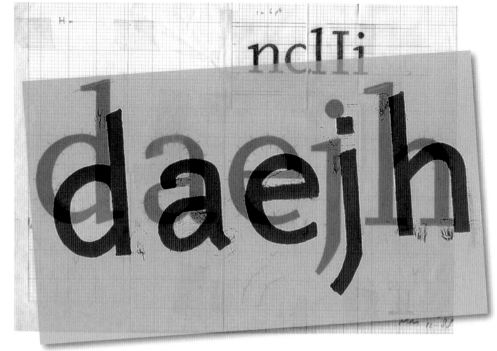

10

11

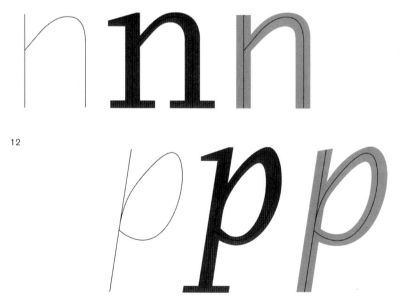

12

10

앞에서 이야기한 방법을 저도 「스칼라」 서체를
만들 때 사용했습니다. 맨 처음에 세리프
서체를 디자인하고, 그것에서 세리프를
잘라내고 콘트라스트를 조절하면서 산세리프를
만들어냈습니다. 수작업이라 약간은 투박하지만
나중에는 부드럽게 다듬어서 완성했습니다.

11

이것도 스케치 중 하나입니다. 수정액과 검정 마카를
너무 많이 쓰다 보니, 스케치 작업임에도 불구하고
입체 작업처럼 보입니다.

12

다음은 처음으로 디자인적인 완성도를 가진
「악치덴츠 그로테스크」입니다. 이것이 굉장히
중요한 이유는 기존의 타입페이스들이 발전하면
기존의 잘된 서체를 기반으로 해서 발전하거든요.
그런데 이 서체가 탄생될 때는 기반으로 쓸 정리된
서체가 없었기 때문에 이게 어디서 나왔을까, 또
어떻게 탄생되었을까에 대한 질문을 갖게 됩니다.

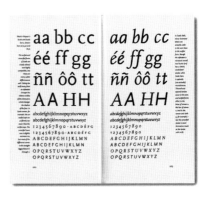

「스칼라」를 활용하여 제작된 인쇄물

13

25 santa cruz
25 santa cruz

14

15

Frutiger (1977) Frutiger Next (2000)

13

저는 「발바움(Walbaum)」이라는 서체를 기반으로
해서 「악치덴츠 그로테스크」가 나오지 않았을까
추측합니다. 두 서체를 겹쳐놓으면 다른 서체이지만
둘을 관통하는 골격은 똑같은 형태를 띠고 있다는
것을 알 수 있습니다. 이 둘은 거의 같은 서체인
산세리프와 세리프 서체의 차이 정도밖에 없습니다.

14

이 서체 아시는 분 있습니까? 이것은
「헬베티카(Helvetica)」인데요. 이탤릭 부분을
보면 정체로 써 있는 서체에서 각도만 기울인
게, 「헬베티카」 이탤릭입니다. 정체에서 각도만
기울인 게 이탤릭으로 쓰이고 있는데, 저는 진정한
이탤릭체는 아니라고 생각합니다. 이탤릭체만을
위한 서체가 만들어져야 한다고 봅니다.

15

왼쪽의 「프루티거」 이탤릭은 원래 있던 정자체를
기울기만 기울인 거예요. 오른쪽의 이탤릭은 제가
제안한 「프루티거 넥스트」라고 서체에 맞게 새로
디자인한 것입니다. 요즘은 이렇게 서체에 맞게끔
이탤릭이 디자인되어 나옵니다.

발바움
「디도」와 「보도니」보다 조금 후대에
등장한 「발바움」은 오히려 독자적인
색깔을 지닌 디돈 스타일의 서체로
「발바움」의 우수성은 낭만주의 양식의
특징을 지니면서도 가독성이 높다는
데 있다. 「디도」나 「보도니」에 비해
굵기의 차이가 덜하여 무리가 없고
엑스하이트(x-height;소문자의 높이)가
크고 글자폭이 좁아 더욱 경제적이다.

16

16
「길 산스」 이탤릭체를 위한
스케치들(1928-1929)과
프레더릭 가우디의 산 세리프
라이트 이탤릭(1931)

17
마르틴 마요르의 해석에
따른 「악치덴츠 그로테스크」
이탤릭체의 제안

18
「헬베티카」와
「악치덴츠 그로테스크」를
활용한 제작 사례

$a \neq a \quad g \neq g \quad k \neq k \quad z \neq z$
$a \rightarrow a \quad g \rightarrow g \quad k \rightarrow k \quad z \rightarrow z$

Akzidenz grotesk italic (original)

Akzidenz grotesk italic (interpretation)

17

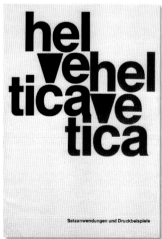

18

16

이것은「가우디 산스」이탤릭으로 이탤릭을 위해 서체가 따로 디자인되어 나온 것입니다. 정자체를 기운 것이 아니고 본래부터 기울어지게 디자인한 것입니다. 이것은「길 산스」이탤릭인데요, 몇 개는 정자체를 그냥 기울인것도 있고, 어떤 것은 이탤릭을 위해 디자인된 것도 있습니다. 두 개가 혼합되어 있다고 보면 됩니다.

17

「악치덴츠 그로테스크」가「발바움」을 기초로 해서 만들어졌다고 가정했을 때,「발바움」과 같이 이전의 서체들은 이탤릭체가 따로 디자인되었던 것에 반해, 「악치덴츠 그로테스크」같은 경우는 따로 개발되지 않고, 정자체를 그대로 기울여서 사용되었습니다. 이것은「악치덴츠 그로테스크」이탤릭을 위한 제안입니다. 맨 아래 글씨가 이탤릭체를 위해 디자인된 것입니다.

18

그럼 과연「헬베티카」는 어디에서 온 것일까? 「헬베티카」는 1950년대에 만들어졌는데, 당시는 「악치덴츠 그로테스크」의 새로운 버전과 다양한 종류의 배리에이션이 필요했죠. 원래「노이에 하스 그로테스크(Neue Haas Grotesk)」라는 서체로 만들어졌던 게,「헬베티카」라는 이름으로 되었습니다. 그러므로「헬베티카」는「악치덴츠 그로테스크」의 카피라고 할 수 있죠. 저는 이런 「헬베티카」를 굉장히 싫어합니다.

가우디
1916년에 탄생한 '가우디 올드 스타일(Goudy Old Style)'은 전통적 명각 글씨나 서법을 연구해 이상적인 세리프 서체를 만들고자 한 프레더릭 가우디의 노력의 결실로, 둥근 글자들이 만들어내는 리듬과 넓은 속 공간, 손으로 그려진 획의 마무리 부분 등 여러 감성적인 디테일들이 합해져서, 고요하고 우아하면서도 풍부한 감성을 전달한다.

ABCDEFGR

Helvetica Arial

abcdefgr123

19

256 Buenos Aires Akzidenz Grotesk
256 Buenos Aires Univers
256 Buenos Aires Helvetica
256 Buenos Aires Arial

20

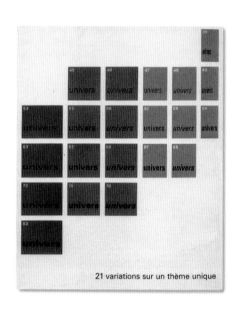

21 variations sur un thème unique

"Arial was designed for Monotype in 1982 by Robin Nicholas and Patricia Saunders.

A contemporary sans serif design, Arial contains more humanist characteristics than many of its predecessors and as such is more in tune with the mood of the last decades of the twentieth century.

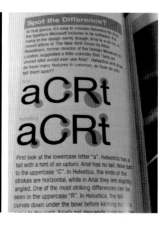

19

「악치덴츠 그로테스크」와 「헬베티카」는 굉장히
유사한데요. 시대적인 요구에 의해서 「헬베티카」가
만들어졌기 때문에 거의 「악치덴츠 그로테스크」를
기반해서 베낀 디자인이라 할 수 있어요. 이것이
제가 「헬베티카」를 싫어하는 이유입니다.
「에리얼(Arial)」은 「헬베티카」의 카피입니다. 복제의
복제이고, 입 밖에 내기도 싫은 굉장히 지저분한
이름입니다.

20

「악치덴츠 그로테스크」, 「헬베티카」, 「유니버스」,
「에리얼」이 굉장히 비슷합니다. 「유니버스」는 조금
다릅니다. 아드리안 프루티거(Adrian Frutiger)는
서체의 중량이나 자폭을 정리하고 하나의 시스템을
만들어서 이후의 타이포그래퍼들에게 많은 영향을
주었습니다. 「유니버스」 서체가 큰 의미를 갖는
이유는 이 서체를 만든 프루티거가 최초로 이러한
시스템을 만들었기 때문입니다.

21

이것은 에리얼 서체에 대한 굉장히 장황한 글인데요,
현대적인 서체이고, 휴머니스트한 형태를 가지고
있으면서 이전의 서체를 잘 반영한 서체라고 굉장히
장황하게 설명되어 있는데, 사실 모두 쓰레기
같은 말입니다. 그냥 카피의 카피일 뿐입니다.
「헬베티카」와 「에리얼」의 차이점이 분명히 존재한다
똑같다고 하지 말아라 하면서 차이점을 짚어주는
기사들이 실리곤 했는데, 얼마나 똑같으면 일부러
짚어줘야 알 수 있는 걸까요.

에리얼
로마자 글꼴로, 산세리프 글씨체이며,
이중에서도 네오 그로테스크(Neo-
grotesque)로 분류된다. 「헬베티카」의
변종으로 여겨지곤 한 「에리얼」은 로빈
니콜라스와 패트리시아 샌더스가
1982년에 모노타입 이미징의 의뢰로
설계한 글꼴이다.

22

23

24

22

나는 이렇게 싫어하는데, 왜 「헬베티카」가
대중적으로 인기가 있을까? 폰트샵 같은 곳에
가보면 항상 1위인데 왜일까? 대중적인 이유
중 하나는 이미 대부분의 컴퓨터에 기본적으로
깔려 있기 때문이죠. 먼저 잘 보이고 종류도 많은
서체가 「헬베티카」이기 때문에 많이 사용됩니다.
확실히 해둘 것 중 하나는 「스칼라」 서체가 5위이고
「헬베티카」가 1위이기 때문에 질투가 나서 그런
게 아니라는 겁니다. 「헬베티카」라는 영화까지
나와 있는데, 혹시 보신 적 있나요? 구글에서
헬베티카를 검색하면 0.05초 안에 1600만 개의
정보가 올라옵니다. 그 정도로 「헬베티카」는
인기가 있습니다. 배지, 티셔츠도 있습니다. I love
Helvetica, I hate Helvetica, Hell vetica……

23

「헬베티카」에 관한 책인데요, 이 책은 굉장히
아름다운 책입니다. 내용물도 표지도 굉장히
디자인이 잘된 책입니다. 서체가 아름답지 않다고
해서 그 서체를 이용한 디자인 또한 아름답지
않은 것은 아닙니다. 「스칼라」와 같이 아름다운
서체도 잘못 사용해서는 아름답지 않은 디자인이
될 수도 있습니다. 이것은 폴 랜드(Paul Rand)가
디자인한 책이에요. 아동용 책이고 동물의 울음소리
'Rrrroarr'를 디자인한 것인데, 이러한 활용 또한
굉장히 적절하다고 생각합니다. 반면 본문용에
적합한 서체는 아니기 때문에 그런 용도로 쓰였을
때는 아름답지 않아요.

24

이것은 「바우」라는 서체로 「헬베티카」와 같은
아류입니다. 산세리프 서체인데 기반은 똑같이
산세리프에서 출발했어요. 산세리프는 세리프를
기반으로 만들어져야 하는데 이렇게 다른
산세리프를 기반으로 해서 만들어진 또 다른
산세리프 서체는 표절에 불과합니다.

바우
1999년 에릭 스피커만(Erik
Spiekermann)은 크리스챤
슈바르츠(Christian
Schwartz)에게 그로테스크의
느낌과 온기를 간직하면서도
현대적인 타이포그래피에 걸맞는
자족을 주문했다. 원본을 바탕으로
레귤러, 미디움, 볼드가 탄생했고,
슈퍼가 더해졌다. 2002년에 발표된
이 서체는 원본을 사용했던 이들에
대한 경의의 표시로 「FF Bau」라는
이름을 얻었다.

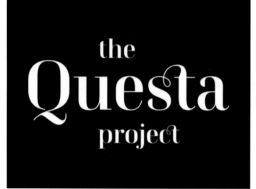

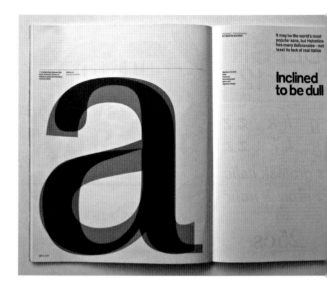

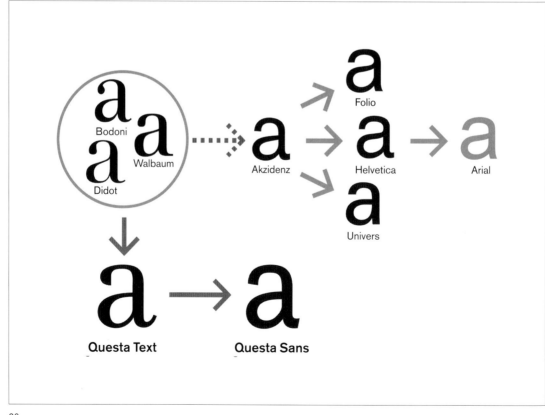

25

또 다른 예로 「아크라」라는 서체입니다. 역시 산세리프 서체를 기반으로 해서 만들어진 산세리프 서체입니다. 「악치덴츠 그로데스크」처럼 잘 정리되고 조형적으로 아름답고 대중적으로 많이 활용되는 산세리프 서체를 디자인하고 싶었는데, 산세리프 서체를 디자인하기 위해서는 세리프 서체가 먼저 있어야 하기 때문에 세리프 서체를 먼저 디자인했어요. 그래서 '퀘스타(Questa)'라는 이름의 프로젝트를 협업으로 진행했습니다. 「디도(Didot)」라는 서체를 기반으로 하고 '모든 산세리프 서체는 세리프에서 온다'라는 철학을 갖고 진행한 프로젝트입니다.

26

「보도니」, 「발바움」, 「디도」라는 서체가 대표적인 세리프 서체인데, 이것들은 가로획과 세로획의 콘트라스트가 굉장히 강한 세리프 서체입니다. 확실치 않지만 「악치덴츠 그로테스크」가 이 세 개의 서체를 기반해서 만들어졌다고 생각합니다. 그후에 「악치덴츠 그로테스크」의 복제들이 많이 생겨나게 되었습니다. 「폴리오」, 「헬베티카」, 「유니버스」… 그리고 또 말하기도 싫은 「에리얼」. 새롭게 디자인하려고 하는데, 그 기반이 「헬베티카」나 「악치덴츠 그로테스크」가 되어서는 당연히 안 되었죠. 그것의 근본이었던 원안의 세 서체를 기반으로 해서 또 다른 세리프 서체를 만들고자 했습니다. 그후에 세리프인 「퀘스타 텍스트」를 기반으로 「퀘스타 산스」를 만들었습니다. 세리프를 떼어내고 획간의 콘트라스트를 조정했어요. 작업을 하면서 「악치덴츠 그로테스크」를 참고한 것은 아닌데 결과적으로 비슷한 형태가 되었습니다.

아크라
2004년 네덜란드에서 만들어진 디지털 서체인 아크라는 앨 고어(Al Gore)의 책 「불편한 진실(An Inconvenient Truth)」, 프라다 웹사이트 등 급속도로 전 세계에 모습을 드러냈다. 이 서체는 눈길을 끄는 과도함을 배제한 절제미뿐만 아니라 다른 서체와 구별되는 특성을 지니고 있다.

Questa CAPITALS

RAWSPYKE
RAWSPYKE
RAWSPYKE
RAWSPYKE

27

Questa Text

aneksg
↓
aneksg

Questa Sans

Questa Text Italic

aneksg
↓
aneksg

Questa Sans Italic

Questa Text numbers

23579 Z
23579 Z

Questa Text Italic numbers

Questa *Text* Questa *Sans* combined

ONCE A MAN approached and spoke to him, and the detective
merely replied by shaking his head. Thus the night passed.
*At dawn, the halfextinguished disc of the sun rose above a misty
horizon but it was now possible to recognise objects two miles off.*
Phileas Fogg and the squad had gone southward in the south
all was still vacancy.

Taken from *Around the World in Eighty Days* by Jules Verne, 1873

ONCE A MAN approached and spoke to him, and the detective
merely replied by shaking his head. Thus the night passed.
*At dawn, the halfextinguished disc of the sun rose above a misty
horizon but it was now possible to recognise objects two miles off.*
Phileas Fogg and the squad had gone southward in the south all
was still vacancy.

Taken from *Around the World in Eighty Days* by Jules Verne, 1873

28

작업할 때 항상 중요하게 생각했던 것은 세리프 서체가 먼저 만들어져야 했다는 것입니다. 제가 가지고 있었던 원칙이 산세리프 서체는 세리프 서체의 골격을 기반으로 하여 만들어져야 하기 때문에 K자 같은 경우를 보면 세리프의 곡선이 아직 산세리프에서도 나와 있습니다. 혹자는 「악치덴츠 그로테스크」의 아류가 아니냐라고 말할 수도 있겠지만 이것이야말로 세리프에서 온 제대로 된 산세리프 서체이고, 「악치덴츠 그로테스크」가 오히려 이상한 것이다. 왜냐면 잘못된 기본에서 디자인되었기 때문이죠.

27

이것은 「퀘스타 캐피탈스」를 디자인한 것입니다. 먼저 세리프를 디자인하고 그다음 세리프의 이탤릭을 디자인했는데, 보다시피 각도만 기울인 것이 아니라 이탤릭을 위해 새롭게 디자인한 거예요. 그다음 이것들을 기반으로 산세리프 서체를 디자인했는데 아래의 산세리프 이탤릭 같은 경우도 정체에서 기울인 것이 아니고 세리프 이탤릭을 기반으로 해서 산세리프 서체가 나온 것입니다. 이탤릭은 이탤릭대로 로만(정체)은 로만대로 골격이 따로 있는 거죠.

28

「퀘스타 텍스트 넘버」 같은 경우는 가로획이 가늘고 세로획이 굵습니다. 펜을 가지고 쓰면 그렇게 되는 것인데 이탤릭 같은 경우는 펜을 기울여서 써야 되기 때문에 오히려 가로획이 굵어지고 세로획이 가늘어지는 현상이 생깁니다. 「퀘스타」라는 서체도 그렇지만 로만체, 이탤릭, 산세리프 서체 모두 한 패밀리로 묶여 있으면 혼용하는 데 불편함이 없고 잘 쓸 수 있어서 굉장한 이점이 있습니다. 한 패밀리로 있기 때문에 산세리프, 세리프, 이탤릭을 혼용해도 어색함이 없습니다.

지금까지 타입페이스에 관한 역사와 저의 견해에 대해 이야기했습니다. 「헬베티카」에 대해 마지막으로 한마디 하자면 「헬베티카」가 쓰일 곳은 이런 곳밖에 없습니다. 굉장히 아름답지 않은 서체가 이렇게 아름다운 포스터에 쓰일 수 있는 예입니다.

감사합니다.

Q&A
마르틴 마요르

선생님은 세리프를 기반으로 해서 산세리프를 디자인하셨는데 그렇게 디자인하는 것과 아까 말씀하신 옳지 않은 방법으로 또 다른 산세리프를 만든 것이 큰 차이가 있나요?

물론 느끼기엔 별 차이가 없을 수도 있어요. 하지만 과정의 차이가 있죠. 산세리프 서체와 같은 경우는 획의 콘트라스트가 적고 세리프 서체는 「보도니」 같은 경우 콘트라스트가 굉장히 크잖아요. 워크숍을 하신 분들은 아시겠지만 세리프를 떼는 작업도 하지만 콘트라스트를 조절하는 작업도 하는데, 이미 줄여진 콘트라스트를 기반으로 작업하는 것과 굉장히 심한 콘트라스트를 조정하는 과정, 오늘 워크숍에서도 같은 세리프를 가지고 콘트라스트를 조정하는 데 있어서 사람마다 다르기 때문에 각기 다른 산세리프가 나왔어요. 이미 줄여진 것을 가지고 다시 작업하면 내가 작업해야 할 영역이 그만큼 줄어들기 때문에, 대비가 심한 것에서 내가 얼마만큼 조정해야 할지 정하는 게 디자인적인 면에서 권한이 더 많고 작업해야 할 여지가 더 많다고 할 수 있습니다.

「헬베티카」를 만든 회사와 같이 큰 서체 회사에서 각도만 기울인 이탤릭이 아닌 제대로 된 서체를 왜 만들지 않았을까요. 경제적인, 시간적인 이유 때문에 그렇게밖에 만들 수 없는 것인지 아니면 정말 그렇게 만드는 것이 맞다고 생각한 걸까요?

저도 왜 그런지 모르겠어요. 그래서 제가 퀘스타 프로젝트를 한 것입니다. 각도를 기울이는 게 맞는 방법이 아닌가라는 생각하에 그런 경향이 생기는 것 같아요. 그럼에도 불구하고 이탤릭을 위한 디자인을 하는 움직임이 여기저기서 보여지기는 합니다.

선생님께서 설명하신 것과 같이 타입디자이너들이 어떠한 논리에 의해서 서체를 디자인하지만 사실 일반 대중들이 「헬베티카」나 「유니버스」와 같은 산세리프에서 원하는 것은 기하학적인 모양새일 텐데, 그러한 디자이너들이 갖고 있는 논리와 대중들과의 타협점에 대해서 어떻게 생각하시나요.

맞는 말입니다. 「헬베티카」가 디자이너마다 다른 식으로 쓰일 수 있지요. 상황마다 다른 것 같아요. 그런데 왜 항상 카피만 쓰는지 이해할 수 없는 거죠. 분명 또 다른 선택이 있잖아요. 「헬베티카」가 유일한 서체인지…….

서체를 디자인할 때 미적인 것과 논리 중 어떤 것에 중점을 두세요?

그런 부분은 별로 고려하지 않아요. 타입은 항상 논리와 미를 가지고 있어요. 모든 서체는 각기 다른 특징을 갖고 아이디어와 미를 가지고 있어요. 저는 서체를 팔지 않고 만들고만 싶어요. 다른 사람들의 마음에 들지 않아도 상관없어요. 그것에는 논리도 있고, 미도 있어요.

설명하셨듯이 같은 패밀리의 서체들끼리 혼용되었을 때 어울렸는데, 그와 다르게 아예 다른 산세리프, 세리프 서체들이 모였

을 때도 어울릴 수 있는지, 어울리는 서체들은 무엇이 있는지 궁금합니다.

북디자인을 할 때, 어떻게 할지에 따라 달라질 것 같은데요. 예시에서와 같이 골격이 같은 서체 패밀리 안에서 사용할 경우에는 큰 무리가 없이 쓰여질 수 있겠죠. 하지만 의도적으로 콘트라스트가 굉장히 심한 세리프일 경우, 예를 들어 「타임스 로만」과 「길 산스」를 같이 썼을 때는 굉장히 다른 서체이기 때문에 그것에서 불러일으켜지는 대비 효과가 있죠. 그게 목적이라면 그렇게 사용 가능하고 반면에 한번에 읽히는 게 목적이라면 「타임스 로만」에 어울리는 산세리프는 없고 「길 산스」에 어울리는 세리프는 없습니다. 그런 견해에서 제가 디자인하는 서체는 디자이너에게 한 흐름으로 읽히는 서체를 제공하는 것입니다.

민병걸

우선 제 작업의 스타일이나 지향하는 바가
만들어지기 시작했던 것은 대학원 시절, 일본에서
논문을 쓰던 때입니다. 당시 논문을 쓰면서
논리적인 조형에 대한 여러 가지 사례들을 관찰할
수 있었습니다. 먼저 그 내용을 조금 보여드리면서
어떤 생각에서 저의 디자인 작업이 이루어져왔는지
말씀드리겠습니다. 이것은 논문을 다 쓰고 나서
그 내용으로 전시를 진행한 뒤, 전시장에서 논문
최종 프레젠테이션을 하기 위해서 만들었던
자료입니다. 한 개의 크기가 약 20X20cm 정도
되는 판넬을 가로세로 10개씩 배치하고 그 안에
논문에서 다루고 있는 내용을 적어서 벽에 붙여놓고
그것을 배경으로 논문 발표를 진행했습니다.
한글로 바꾸진 못했습니다. 일본어로 된 것 그대로
보여드리겠습니다.

1

우선, 한글로는 조금 어색한 제목이지만「개방형
디자인과 최적 설계를 위한 수리적 논리의 응용」
이라고 되어 있습니다. 수학적인 원리가 그래픽
디자인에 어떻게 활용되고 있는지, 또 어떤 예가
있는지 관찰한 것입니다. 최근의 디지털 매체들의
특징들이라던가 픽셀의 개념 등을 다루기도
하고……. 논리적 형태 구성 방법이 규격화와
표준화가 가능하도록 토대를 만들어준다거나
과학적인 사고 능력을 육성한다거나 하는 내용으로
여러 가지 수학적 사고의 유용한 점들을 우선적으로
다루었습니다. 예를 들어 설명드리겠습니다.
보여지는 그림은, 일반적으로 사용하는 그리드
모델인데 지면을 몇 개의 칼럼으로 나누면서
생겨나는 경우의 수들, 그것들이 디자인에서 어떻게
활용되는지 보여주는 예들입니다. 그리드에서
경우의 수를 사용하는 것이나 또는 주역과 같이
음과 양이라는 두 개념만으로 계속 반복시켜가면서
여러 가지 개념으로 확산시키는 과정에 대한 것들을
다루었습니다.

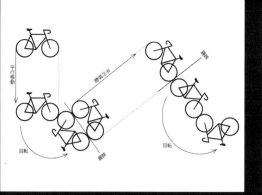

1-1

```
c        CALL DAPSTR(-1,619)
         REGULAR POLYGON
100      READ(5,100)N,A,XS,YS,ALPHA
         FORMAT(I4,4F6.2)
         ALPHA=ALPHA*3.1415927/180.0
         CALL PLOT(XS,YS,3)
         DO 200 I=1,N
         DT=2.0*3.1415927/FLOAT(I)
         T=ALPHA
         DO 200 J=1,I
         T=T+DT
         XS=XS+A*COS(T)
         YS=YS+A*SIN(T)
         CALL PLOT(XS,YS,2)
200      CONTINUE
         CALL DAPEND
         STOP
         END
```

1-2

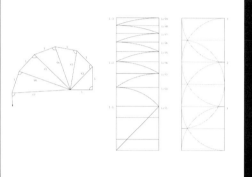

1-3

1-4

1-5

1-6

1-7

1-8

텍스트를 하나하나 설명하기보다는 그림 중심으로 개략적으로 말씀드리겠습니다. 우리가 형태를 그린다는 것, 형태를 변형시킨다라는 것이 원초적인 표현까지 거슬러 올라간다면 수학적으로 정의할 수 없는 행위들이겠지만, 어느 정도 구체적으로 분석 가능한 형태가 되어, 화면에 보이는 것처럼 형태를 회전시킨다거나 이동시킨다거나 거울에 비추어 본다거나 하는 것들은 모두 수학적으로 정의가 가능한 조형 행위라고 할 수 있겠지요.[1]

제가 중고등학교 다닐 때는 기술시간이 있었어요. 제도법도 배우고, 도형을 정확하게 그리려면 어떤 기하학적인 원리를 이용해서 그리는지에 대해 배웠죠. 이제 그 방법들은 프로그래밍 등 수학적인 논리를 통해서 훨씬 더 분명하고 정확한 방법으로 사용해서 그림을 그리는 데 이용되고 있습니다.[2] 다시 말해 디자인 과정 안에 컴퓨터와 프로그램이 툴로 사용되면서 더 분명하게 느낄 수 있게 된 것입니다.

좀 전에 잠깐 언급했던, 어떤 형태를 최적화하여 설계하는 것……. 최적 설계라는 것은, 디자인을 장식적으로만 보는 것이 아니라 디자인 행위에서 만들어진 형태들이 아주 기능적으로 쓰이도록 해주는 것이라고 볼 수 있습니다. 무엇인가 조형적 결정체가 만들어지면 그것을 반복시키거나 이동시키거나 하면서 활용되는 것이 수학적인 이성이라고 할 수 있겠지요.[3]

그래서 보면 이 그림은 우리가 자주 사용하는 소프트웨어인 일러스트레이터의 도구 판넬인데, 이것들은 모두 수학적인 개념으로 정의된 도구라는 것입니다.[4] 이동, 반전을 시키거나 일정한 수치로도 조정이 가능하죠. 그런 것들이 이제는 아주 익숙한 도구로 사용되고 있습니다.

난수
무질서하게 흩어져 있는 집합 속에서 여러 가지 샘플을 수집하고자 할 때 어떤 확률(確率)을 가지고, 한쪽으로 치우침 없이 샘플을 수집할 수 있도록 배열된 수의 집합을 말한다. 난수대로 샘플링을 하면 그 샘플에서 얻어진 결과는 그 샘플이 속하고 있는 집단 전체를 조사하여 얻은 결과와 일치한다.

이런 논리적 형태의 유용성 중에 하나가 형태의 잠재력이라고 보았으며 그런 내용들도 다루고 있어요. 제일 윗 줄에 있는 것들은 정다각형들을 그려놓은 것인데 여기 있는 정다각형은 외각선만 의미가 있는 것이 아니라 그 아래 다시 그려진 대각선들, 대각선들이 다시 구성하는 또 다른 형태들, 이런 모든 형태들이 제일 위에 있는 정다각형 안에 모두 잠재되어 있다는 것입니다.[5] 우선 어떤 형태가 논리적인 관점에서 선택되어 사용된다면, 필요에 의해 얼마든지 그 안에서 또 다른 형태를 끌어낼 수 있으며 이 형태는 처음 선택된 형태 안에 내재된 것이었다고 볼 수 있습니다.

이것은 볼프강 슈미트라는 디자이너가, 자신이 형태를 만들고 운용하는 데 있어서 완벽하게 그리드 개념을 이용하여 다루고 있는 예를 보여줍니다.[6] 일종의 픽토그램 같은 심벌들을 만들기 위해서 그리드를 우선 설정하고 그 그리드만을 활용해서 형태들을 만들었습니다. 그리고 이 형태들이 그때문에 통일성을 유지하게 된다라는 것을 보여주고 있습니다. 그 아래는 같은 그리드 시스템을 활용해서 형태들을 애니메이션으로 만들어본 것으로, 눈을 깜빡이는 것도 계산된 그리드에 의해서 철저히 통제되는 것을 볼 수 있습니다.

이 그림은 수학적으로 다룬다는 것이 무엇인지 보여주고 있습니다.[7] 자전거 이미지를 반전시키거나 수평이동하는 개념을 그린 예이지만 장식에 쓰이는 대부분의 문양들은 이 범주 안에서 생겨나는 것이겠지요.

그리고 전형적이지 않은 방법으로 사용되는 수학적인 도구에 무엇이 있을까 생각해보니 난수라는 것도 떠올랐습니다.[8] 난수를 이용해 매우 자유분방한 형태들을 만드는 것도 수열을 가지고 일정한 비례를 만들어내는 것과 마찬가지로 아주 논리적인 조형이라고 생각합니다. 물론 등차수열, 등비수열 같은 개념들이 어떤 형태들로 변환되는 과정들은 매우 전형적인 형태 생성 방법이겠지요.

1-9

1-10

1-11

1-12

1-13

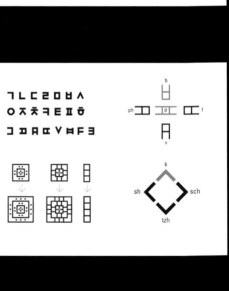

1-14

'수의 규격화'도 생각해볼 수 있습니다. 이 그림은 <u>칼 게르스트너(Karl Gerstner)</u>라는 디자이너가 잡지 창간 과정에서 만든 그리드입니다.[9] 이 지면을 60개의 칸으로 나누고 있는데, 동양의 12지에서 사용되는 60진법을 활용했다고 볼 수 있죠. 60이라는 숫자가 규격화에 아주 유리한 숫자이기 때문에 절반으로도 나누고 다시 3으로도 나누고 4로도 5로도 나누어지는, 다시 말해 어떤 형태나 비례를 다루겠다고 마음먹으면 언제든지 그것을 머릿속에서도 개념적으로 구성해볼 수 있는 그리드를 만든 거죠. 모든 분할이 가능한 개념이기 때문에 한편으로는 너무 유연한 그리드라고도 할 수 있습니다.

또 다른 예로 일본 전통 건축의 예도 있지요.[10] 다들 다다미에 대해서는 잘 아실 거예요. 일본 주택의 방은 바닥에 까는 다다미를 단위로 해서 크기가 정해지는데, 이 다다미는 1:2의 비례를 가지고 있습니다. 이 1:2의 비례에는 1:1의 비례가 숨겨져 있으며 다시 그 안에서 이런저런 형태들을 유추해볼 수 있습니다. 이 형태들이 전통 일본 주택의 모든 것을 결정한다는 거죠. 곧 이 유니트가 결정체가 되어 일본 전통 건축을 구성한다라고 할 수 있습니다.

이것은 일본의 편집 디자인에서 사용하는 견고한 그리드 체계에 대해 논문의 레이아웃을 이용해 보여주기 위해 만든 것입니다.[11] 일본어는 띄어쓰기를 하지 않으며 모든 글자가 전각이라는 정사각형 틀 안에 들어가 있습니다. 정사각형 안에 들어가기 때문에 글자 수를 정확히 알 수 있는 상황이면, 조판을 담당하는 디자이너들은 이 원고가 몇 페이지를 채울 수 있는지, 몇 단에 몇 줄의 길이가 되는지까지 정확히 계산해서 페이지와 단을 정해 디자인을 하더군요. 그 규칙을 그대로 따르기 위한 그리드를 구성해본 것입니다. 이 그리드가 글자 본문이나 제목의 크기와 어떤 관계가 있는지를 설명해둔 페이지입니다.

누구나 다 아는 이야기가 됩니다만, 한글은 입안의 발음 구조를 상형하거나 천지인의 개념을 조합한다거나 하는 여러 가지 제자 원리가 아주 분명하게 드러나 있는 글자입니다.[12] 제작 매뉴얼이 있는 유일한 글자인데, 논리적으로 볼 때는 상형 원리를 그대로 받아들인다면 그 안에 숨겨진 형태구성의 논리, 다시 말해 한글 안에 잠재된 또 다른 조형적 규칙이 있다라는 것을 말하고 싶었던 것입니다.

일본인 선생님들이 한글에 대해 잘 모르기 때문에 한글의 구조에 대해 설명하는 부분도 포함되어 있습니다.[13] 한글의 제자 원리를 형태적으로만 살펴본다면 마치 디지털 디바이스의 온, 오프를 상징하는 듯한 선과 원으로 나뉘고 이 두 가지 형태를 반복시켜가면서 다양한 형태들을 만들어낼 수 있습니다. 모음의 구조도 마찬가지로 원과 선이 가로세로로 번갈아 반복되면서 정확히 계산된 구조를 만들어내는 것이죠. 이런 구조를 수학적인 조형 원리의 예로 소개한 것입니다.

세종이 한글을 만들 때는 28자 정도의 글자로 충분했겠지요. 지금은 오히려 사라진 글자들도 있습니다. 소리값이 조금 다른 글자가 몇개 사라지기도 했는데 오히려 지금은 외래어도 많아지면서 다양한 소리를 표현할 글자가 더 필요한 상황입니다. 창제 규칙에서부터 한글 안에는 회전이나 가획 같은 수학적인 조형 논리들이 충분히 사용되고 있었기 때문에, 이것을 잘 활용하면 한글이 표현할 수 있는 소리는 훨씬 더 늘어날 수도 있지 않을까 하는 생각을 표현한 내용입니다.[14] 실제로 영문에서의 여러 가지 발음의 미묘한 차이를 한글로는 정확히 표현할 수 없는 발음들이 있는데, 이런 소리들도 이미 한글에서 사용하고 있는 회전이나 가획 같은 조형 논리로 보완 가능하다고 생각해본 것입니다. 이건 언어학적으로 치밀하게 연구한 것은 아니지만, 한글이 가지고 있는 제자 원리를 조금 더 적극적으로 적용하면 이런 확장도 가능하지 않을까 하는 제안이었습니다.

칼 게르스트너
폰트를 이용한 타이포그래피를 통해 자신만의 합리적이고 조직적인 그래픽디자인을 추구했다. 예술과 과학을 접목하는 시도의 일환으로 디자인 프로그램을 만들었으며, 어떠한 규칙에 의해 조합된 그리드는 수많은 경우의 수를 생각하는 것으로 이런 점들을 토대로 감각이 아닌 체계적 실험 시도인 「디자인 <u>프로그래밍</u>(Designing Programmes)」을 저술했다.

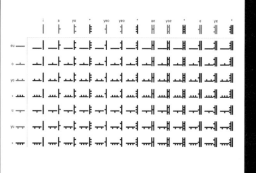

1-15

1-16

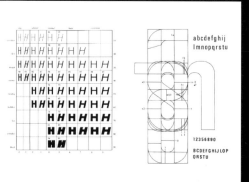

1-17

1-18

1-19

1-20

기본적으로 모음도 단모음이 조합되어 복모음이 만들어지고 다시 재조합되어서 다시 모음을 만들어내게 됩니다.[15] 이미 한글 안에 'ㄷ'과 'ㅌ'이 보여주는 것처럼 획이 두 개의 획과 세개의 획은 서로 충분히 변별 가능하다고 본다면, 모음도 획을 하나 더 추가할 수 있지 않을까 생각했습니다. 어떤 소리를 담아야 하는지는 잘 모르지만 이렇게 획을 하나 더하는 것으로 그것이 파생되는 모음의 수는 기하급수적으로 늘어나게 됩니다.

앞에서 보았던 자음의 확산, 모음의 확산은 잠재성을 중심으로 한 가정이긴 하지만, 현재 우리가 쓸 수 있는 11,172자의 한글을 훨씬 더 확대시킬 수도 있다라고 봤습니다.[16] 복잡한 숫자로 계산되어 있긴 하지만, 획 하나를 확장하거나 회전이나 반전을 활용한 글자를 몇 자 추가하면 그 조합의 결과로 12만 5천 자가 만들어진다는 것입니다. 그러니까 12만 5천 글자는 개념적으로만 생각하면, 우리가 만들어내는 소리들, 예를 들어 테이블 두드리는 소리를 '똑똑'이라고 이야기하지만 모두 다를 수밖에 없는 소리들이죠. 좀 더 실제에 가까운 소리를 표현할 수 있는 가능성을 가진 글자라는 점을 보여주는 것이라고 보았습니다. 한글의 특징인 수학적인 조합 방식을 사용했기 때문에 이런 잠재성을 가지고 된 것이다라는 예를 든 겁니다.

그 외에도 「유니버스」라는 영문 서체는 1950년대로서는 매우 갑작스럽게도 스물한 개의 서체로 구성된 패밀리가 만들어졌습니다. 「유니버스」또한 글자를 디자인하는 과정을 매우 논리적으로 만들었기 때문에 가능했다고 보고 그것을 분석했습니다. 조형적인 결정(結晶)체를 모듈로서 디자인한 후, 이 모듈을 논리적으로 확장시켜가면 그에 연동해서 글자꼴이 확산되는 구조를 설명했습니다.[17]

그 형태 변화의 향상을 분석해본 것입니다.[18] 실제로 프루티거가 이렇게 계산해가면서 만들었다라는 것이 아니라, 결과를 구조적으로 분석해보면 이런 관계가 유지되고 있다는 것이지요. 이런 구조로 인해 패밀리의 구성이 그렇게 다양해질 수 있었고, 그 다양함 때문에 더욱 밀도 있게 사용되었다라는 것입니다.

이러한 굵기의 변화라든가 너비의 변화는 일정한 변화의 패턴을 가지고 있었습니다. 일부러 그 관계를 수식화하고, 세밀하게 사용되거나 구분될 필요가 있는 부분에 좀 더 많은 서체가 구성될 수 있도록 할 수도 있다는 것을 보여주기 위해 형태 변화를 나타내는 그래프의 기울기를 변화시킬 수 있도록 해보기도 했습니다.[19] 의도에 따라서는 특정한 굵기를 전후해서 훨씬 더 다양한 서체들이 만들어질 수도 있다는 것입니다. 실제로 「유니버스」는 1990년대 말에 59개의 서체로 구성된 확장 패밀리를 선보이기도 했습니다.

실제로 그러한 논리를 체계화한 서체 포맷으로 멀티마스터 서체라는 것이 등장했었는데, 그 변화의 폭이 너무 다양하기 때문에 오히려 디자이너들이 별로 사용하지는 않았습니다.[20] 글자의 획과 너비를 자유롭게 조정하고 원하는 비례까지도 재구성할 수 있는 글자 포맷인 멀티마스터 포맷은 디자이너에 의해서 만들어졌다기보다 엔지니어들에 의해서 개념적으로만 접근되었던 것이라고 볼 수 있겠지요. 서체 이름에 MM이라고 붙어 있는 것은 글자가 가진 변화 요소를 사용자가 새롭게 서체를 형성시킬 수 있는 포맷입니다. 거칠게 그림 중심으로 설명했지만 이런 것들을 살펴볼 수 있는 기회를 계기로 해서 그 뒤의 제 작업들에서도 그 영향이 나타나는 것 같습니다.

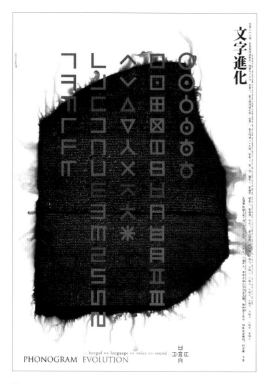

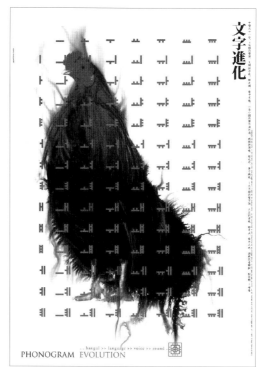

2

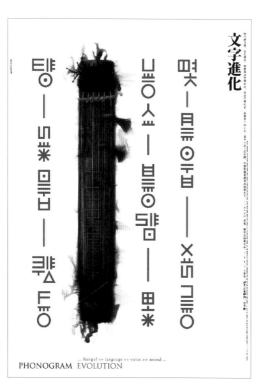

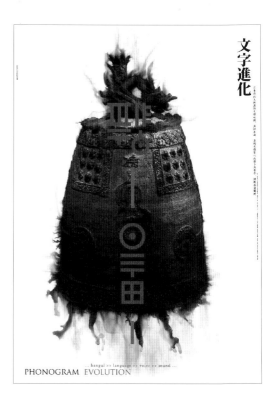

3

그 뒤에 진행되었던 제 작업들의 일부를 가지고
이야기해보겠습니다. 논문을 쓰고 나서 얼마 지나지
않아 일본의 GGG갤러리에서 '한글 포스터전'이
개최되었습니다. 한국의 여러 디자이너들이
참여해서 한글의 특징이나 재미있는 표현 요소 등을
주제로 여러 가지 포스터를 만들어 전시한 것인데,
도쿄와 오사카에서 진행되었습니다. 그때 만들었던
포스터로, 「문자진화」라는 제목을 붙였습니다.
제가 지금까지 설명드렸던 내용들을 함축해보고자
만들었습니다. 회색으로 표현된 글자들은 실제
사용되는 글자들은 아니지만 이미 한글에 내포된
논리를 활용하면 나올 수도 있는 글자가 아닐까라고
생각한 글자들입니다. language, voice, sound의
단계로 포스터가 구성되어 있는데, 글자를 조금
확산시키면 한글만이 아닌, 영어라든가 다른 언어도
근접하게 표현할 수 있고 더 나아가서는 소리의
영역도 표현하는 문자가 될 수 있겠다라는 가능성을
보이려 했던 것입니다.

그 시리즈 중 닭이 들어 있는 포스터를
예로 들면, 닭이 우는 소리가 한글로 문자화되어
그냥 '꼬끼오'라고 적히기는 하지만 닭도 닭마다
음색이 있을 수 있고, 여러 가지 변화가 있을 수
있는데 그것도 표현할 수 있는 것은 아닌지…….
그런 언어나 문자를 넘어서는 어떤 소리들도 담을
수 있는 글자로서의 가능성이 있지 않을까 생각해서
「문자진화」라는 타이틀을 붙였습니다.

이것은 「사운드」 포스터입니다. 가야금의 소리를
표현했는데 어떤 가야금 연주를 하나 들어보고
그 연주 소리를 막연한 느낌만으로 표현해 형태를
만든 겁니다. 그러니 실제로 다른 사람들과
커뮤니케이션이 될 수 있는 글자 같은 것은
아닙니다. 문자는 소리와 의미에 대한 약속이 되어
있어야만 기능할 텐데 그런 약속 없이 그냥 제가
일방적으로 만들어본 형태들이죠.

이것도 마찬가지로, 이런 큰 범종을 쳤을 때
나는 복잡미묘한 소리를 이렇게 표현할 수도 있겠다.
이를테면 그 가능성에 대한 제 상상만으로 포스터를
만들었던 예입니다.

4-1

다나카 잇코 포스터전

포스터

2003

4-2

「니혼부요」 포스터

다나카 잇코

1981

5

Art for the people 전시

슈빙

1999

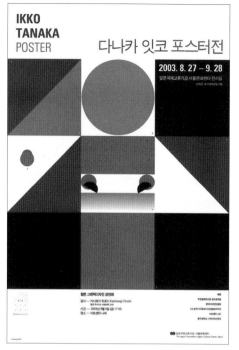

4-1

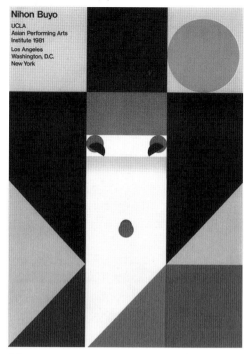

4-2

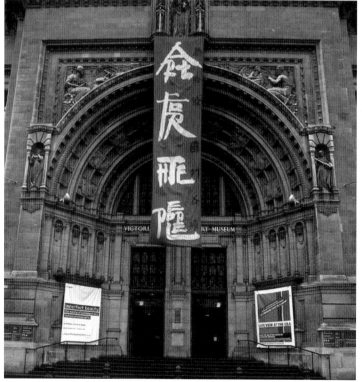

5

5-1

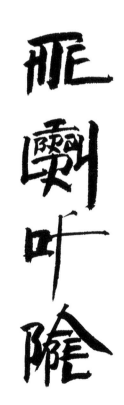

5-2

©Xu Bing studio

제가 좋아하는 일본 디자이너 중에 다나카
잇코(田中一光)라는 분이 있어요. 그분이 세상을 뜬
뒤에 일본에서 크게 회고전이 있었고, 한국에서도
몇몇 중요한 작업을 가지고 와서 전시를 한 적이
있었는데, 그 전시를 위해 만든 포스터입니다.[1]
다나카 잇코의 작업 중에 제가 가장 좋아하는
「니혼부요(日本舞踊)」, 다시 말해 일본 무용에 관한
포스터입니다.[2] 미국에서 행사하는 걸 알리기 위한
포스터인데, 이것을 다시 구성해보았습니다. 다나카
잇코가 이 포스터를 만든 방법을 볼게요. 지면을
상하 네 개로 분할하고 좌우 세 개로 분할해서
12개의 면으로 구분하고, 그 12면을 사선으로
나누거나 색을 바꾸는 정도만으로 이런 형태를 만든
것입니다. 저는 그 포스터에서 눈 부분만을 형태적인
포인트로 사용하고 다른 부분을 랜덤하게
재배열하는 방법으로 포스터를 만들었습니다.

이렇게 만든 이유를 말씀드리자면요.
원래 이 전시가 여러 지방 도시에서도 진행될
예정이었습니다. 어차피 장소를 옮길 때마다
포스터에 표기된 장소나 날짜 내용 등을 바꿔야
하기 때문에 그때그때 이 면들을 다시 배열하면서
같으면서도 서로 다른 포스터를 진행해보려고
한 것인데, 실제로는 여러 가지 사정에 의해서
두 번의 전시로 그치고 말았습니다. 일종의 포스터
자동 생성 기법이라고 할까요? 같은 전시를
열 곳에서 진행하면서 모두 다른 포스터를 만드는
방법을 시도했던 작업입니다.

이건 다른 현대미술 작가의 작업인데 저는 이 작가의
작업을 아주 좋아했습니다. 슈빙(Xu bing)이란 중국
작가인데, 지금은 중앙미술학원의 부원장이라고
합니다. 이미 잘 아시는 분들도 있겠지만, 여기에
쓰여져 있는 한자 모양의 글자들은 한자가 아니라
알파벳입니다. 첫 글자가 'Art'죠. A, R, t. 그리고 f,
o, R. 그다음 T, H, e. 그리고 마지막이 'people'.
결국 "Art for the people"이라는 모택동의 발언을
전시의 타이틀로 사용한 것인데, 특히 서양에선
상당히 인기가 있었습니다.

'Art for the people' 옆에 있는 작은
글자들도 읽으려고 분명히 읽을 수 있는 알파벳
단어들이죠. 글자 하나가 알파벳 단어 하나를
구성하고 있어요. 'Chairman Mao Said
Calligraphy by Xu Bing'라고 쓰여 있습니다.[1]

이것도 같은 작업 중 하나입니다.[2] 이 전시는
직접 볼 수 있었는데, 첫 글자가 'The'. 그리고
이어지는 글자들이 'library', 'of', 'babel'. 그러니까
「바벨의 도서관」이라는 제목의 작업으로 문자를
혼동시키거나 이미지로 뒤섞어버리는 종류의
작업이었습니다. 한자에 익숙한 동양인들에겐
그다지 놀랍지 않았을지 모르지만 서양인들은
한자에 대한 신비감 같은 걸 가지고 있기 때문에,
자신의 이름을 한자로 쓸 수 있다라는 것만으로도
상당히 흥분할 만했습니다.

다나카 잇코
1960년 경부터 포스터, 북디자인,
기업 로고마크, 상품 패키지 디자인
등 다방면에서 활약하며 5천점이
넘는 작품을 제작한 그는 항상
일본 그래픽디자인계의 중심적인
존재로서 디자인 분야를 이끌어왔다.
일본의 독자적인 미적 감각을
현대적으로 표현하는 수완은
일본뿐만 아니라 해외에서도 높이
평가받고 있다.

니혼부요
가부키(歌舞技)에서 파생한 일본의
전통춤. 도형의 기하학적 구성과
일본적 색채의 표현으로 다나카
잇코의 대표작으로 꼽히는 작품이다.

슈빙
중국의 문화혁명을 겪고, 등소평의
개혁개방시기에 작가로 활동하기
시작해, 이후 1990년대를 전후로
미국으로 이주해 활동하고 있는
작가이다. 또한 자국에서 활동하던
시기와 이후 미국으로 이주해 변화를
모색해나가는 과정에서 각기 다른
방식으로 '문자'를 이용한 비교적
일관된 작업을 펼치고 있다.

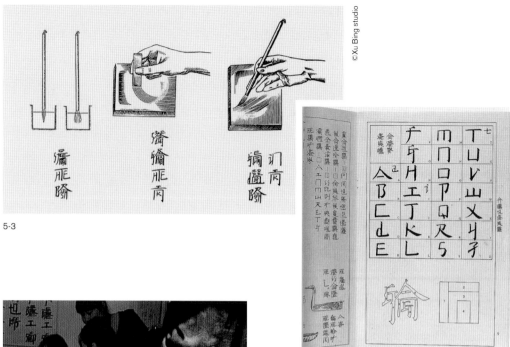

5-3

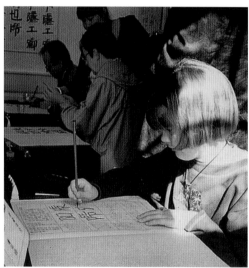

5-4

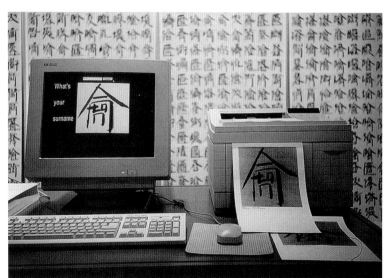

5-5

서예법이라는 걸 테마로 삼아 붓과 벼루를 어떻게 사용해서 글씨를 쓰는지에 관한 내용들이 담긴 매뉴얼을 만들어서 서예 워크샵을 진행하기도 했습니다. 이런 서예 교본을 만들었는데 알파벳을 사용하는 사람들을 위한 서예 교본이고, 내용은 모두 영문으로 쓰여진 것입니다.[3]

이렇게 실제로 서예 교실을 하듯이 워크샵을 열었어요.[4] 관객들을 모아서 자기 이름도 써보고, 주소도 써보고, 아니면 어떤 단어들을 써보게 해서 마치 서예 연습을 하는, 중국의 서예 수업을 체험하는 듯한 상황을 연출한 것입니다. 알파벳과 한자는 상반된 개념으로 서로 소리글자, 뜻글자로 대응되긴 하는데, 사실 한자도 이제는 뜻글자라고 잘라 말하기 어렵습니다. 지금은 오히려 기존의 글자에서 소리를 차용하는 형성문자 등 소리글자의 특징을 가진 글자가 70%가 넘는다고 합니다. 이렇게 글자들이 그 특징들을 서로 받아들여가면서 발달해왔는데, 그런 글자들을 좀 더 적극적으로 뒤섞는 작업이라고 생각되었습니다.

제가 본 전시는 이런 형태였습니다.[5] 이렇게 컴퓨터가 놓여져 있고, 제가 거기 앉아서 제 이름을 치면, 여긴 'Anton'이라고 되어 있는데, 바로 옆에 있는 프린터에서 한자 모양이 출력됩니다. 그것을 기념으로 가져가게 해두었는데, 이렇게 정교하게 프로그램이 되어 있다는 것에도 상당히 놀랐습니다. 손으로 쓴 게 아니라 타이핑한 알파벳을 가장 자연스러운 한자의 모양이 구성되도록 만들어놓은 것이 기술적으로 정말 놀라웠습니다.

미리 써둔 것 아닐까요? 조합이 쉽지 않을 것 같은데······.
자료 사진을 보여드렸지만, 실제로 전시장에서는 제 이름을 비롯해서 여러 가지 단어들을 영문으로 입력해봤는데 다 자연스럽게 만들어지더군요. 배경에 있는 것들이 그렇게 해서 나온 결과들을 프린트해서 쭉 붙여놓은 거예요. 지금 기술로는 가능할 것 같지만 이건 10년도 더 지난 작업입니다. 기술적으로도 개념적으로도 상당히 좋다고 생각했어요. 또 알파벳을 사용하는 사람들은 얼마나 흥분했을까, 이런 생각이 좀 들었습니다. 내 이름의 철자를 영문으로 입력했더니, 나도 읽을 수 있는 한자가 나왔을 때의 그 느낌!

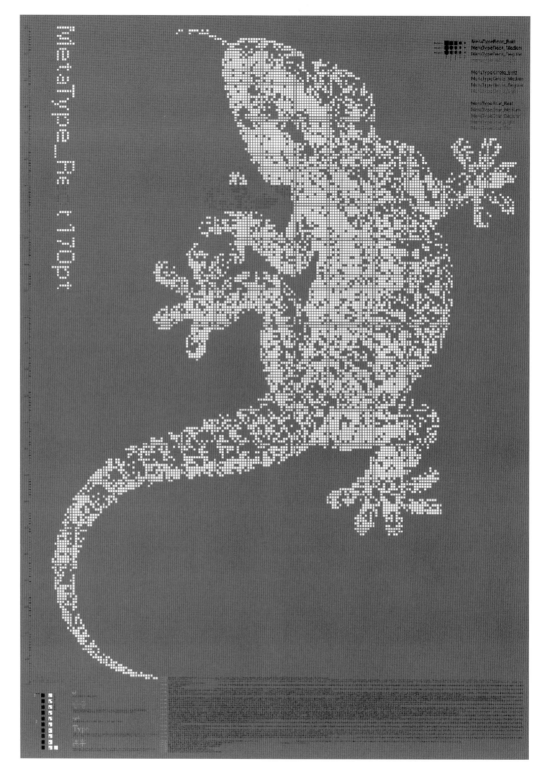

「메타타입
렉트(MetaTypeRect)」
서체 프로모션 포스터
2003

스스로 글자와 이미지를 혼란스럽게 하는 재미를
느껴보고 싶다고 생각하면서 시도했던 작업입니다.
도마뱀 그림인데 서체의 프로모션 포스터입니다.
이 도마뱀은 다 글자로 입력되어 이루어졌습니다.

콘셉트를 설명하는 그림이에요. 서체라는
게 보통은 형태를 이용해 구별하게 되지만 이것은
위치만을 지시하는 서체를 만든 것으로 1부터
다시 0까지 숫자가 픽셀의 위치를 지시하게 되고,
스페이스는 장소 이동을 위한 키로 사용되는
아주 단순한 구조만 가진 서체입니다. 이 포스터
아래의 숫자를 입력하면, 최소한의 형태로 글자가
쓰여지거나 아니면 숫자를 점점 늘여서 아주 복잡한
글자들, 소위 비트맵 형태의 글자들을 숫자들로
표현한 것입니다. 입력하는 데 정말 시간이 오래
걸리긴 하더군요.

이 숫자들을 새로 만든 서체로 바꾸면
도마뱀이 되는 것입니다. 이 작업에서도
느끼시겠지만 수학적인 이성을 활용한다는 것은
마치 Save as하듯이 조금씩 조금씩 다르게 그 변화의
폭을 늘여가는 방식으로 작업이 진행되곤 합니다.
친구들은 잔머리라고 비난하지요.

이 작업에서도 서체들을 구성하는 유니트의
크기를 조절한다거나 원이나 별 모양으로 단위
형태를 바꾼다거나 하는 방법으로 다양한 패밀리를
구성합니다. 나아가 자간을 조정하거나 아니면
행간을 조정하는 것이 결국 도마뱀이라는 이미지를
왜곡시키는 작용인 것이죠. 여기서는 이미지를
왜곡하는 게 실제론 글자를 컨트롤하는 것과 같은
형식이 됩니다. 처음 입력된 도마뱀을 더욱 뚱뚱한
도마뱀이나 아주 날씬한 도마뱀으로 만들기도 하고,
왼쪽에 정렬하거나 오른쪽에 정렬하거나 가운데
정렬하거나 이런 것들에 따라서 이 형태들이 조금씩
왜곡이 일어나는 거죠. 왜곡은 글자와 이미지가
혼란스럽게 뒤섞여서 일어나는 것이라는 생각을
갖고 재미있게 작업했어요. 이 서체는 실용적으로
쓰일 수 있는 것은 아니어서 제 개인의 재미있는
장난감 역할 정도로 쓰이다가 말았지요.

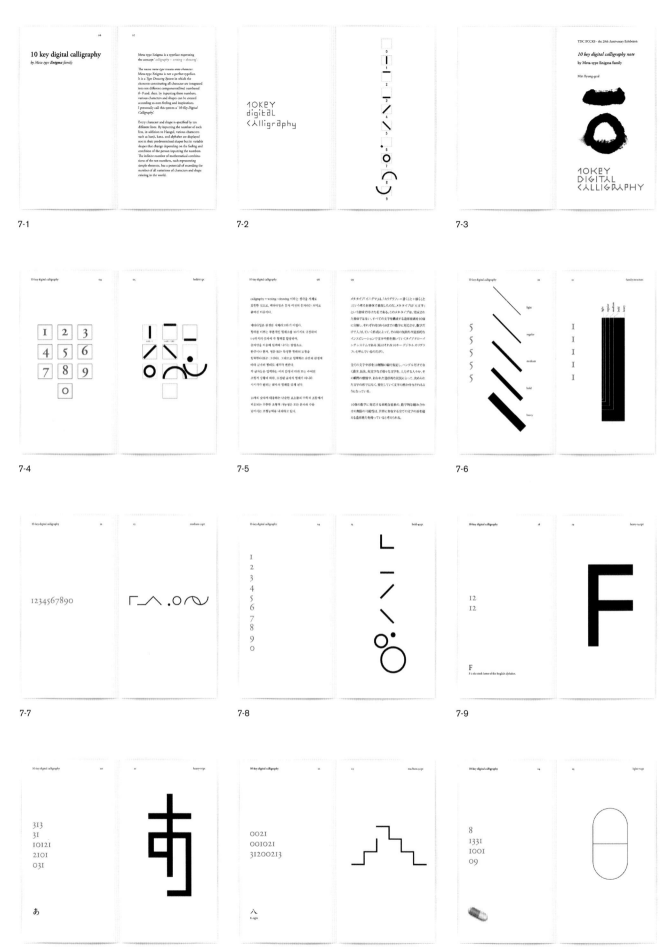

7-1

7-2

7-3

7-4

7-5

7-6

7-7

7-8

7-9

7-10

7-11

7-12

앞의 것을 좀 더 발전시킨 작업 『10-key Digital Calligraphy』입니다.[1] 앞에서 말씀드렸던 최적화된 형태 결정과 그 결정체를 가지고 위치만을 이용해 도마뱀이나 글자를 그리거나 쓰는 것이 가능했던 것처럼 좀 더 캘리그래피다운 표현을 해보기 위해 진행했던 작업입니다. '메타타입'이란 이름을 붙였는데, 글자 이전의 글자라고 해야 할까요, 글자같지는 않은데 글자처럼 쓰이기도 하는……. 10개의 숫자에 일정한 형태들을 배정한 것입니다.[2] 여기 writing과 drawing이라고 써 있는데, 이 숫자들의 자유로운 구성에 따라서 'ㅊ'을 그때그때 기분에 따라서 맘대로 형태를 정할 수 있다는 점에서 캘리그래피답다고 생각하고 작업을 시작했습니다.

　　이 책은 전시를 위해서 만든 것인데, 이 안에 콘셉트를 정리해놓았기 때문에 보여드리며 설명하겠습니다.[3] 형식은 메타타입이고, 서체 이름은 『이니그마』입니다. '이니그마'는 독일군들이 쓰던 암호라고 하는데 처음에는 이 서체가 암호의 성격을 가질 수도 있겠다는 생각이 들어서 붙인 이름입니다. 키 패드에 배정을 하면 이런 모양이 됩니다.[4]

　　이 책이 일본에서 발표된 작업이어서 간단하게 일본어로도 적혀 있습니다.[5] 늘 하던대로 이렇게 패밀리도 만들었습니다.[6] 아주 가는 획부터 아주 굵은 획까지. 또 획의 길이를 조정하는 것으로 패밀리를 더 구성하기도 합니다. 그래서 1부터 0까지 그대로 숫자를 중심으로 입력하면 이런 형태들이 나오게 됩니다.[7]

　　이렇게 내가 어떤 형태를 구성하겠다라고 생각하고 입력해가면 구체적인 형태가 나타나는 것입니다. 3, 5, 0, 4를 줄을 나눠가면서 입력하면 이런 모양이 만들어집니다[8] 이것은 1, 2, 1, 2가 만들어내는 모양.[9] 일본어 글자를 표현하거나[10] 한자를 내 느낌대로 표현하거나[11] 드로잉이라는 개념들도 들어 있다라는 의미로 표현한 작업입니다.[12]

메타타입
calligraphy＝writing＋drawing 이라는 개인적인 생각을 서체로 표현한 것으로 원문자(元文字)라는 뜻에서 이름 붙인 것이다. 완전한 서체라고 하긴 어렵고, 형태를 이루는 부분적인 형태소를 10가지로 규정하여 0-9까지의 숫자에 각 형태를 할당하여 글자나 형태를 입력해가는 방법이다.

7-13

7-14

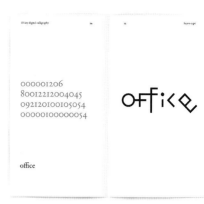

7-15

7-16

7-17

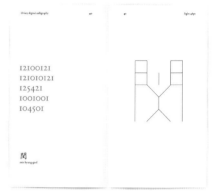

7-18

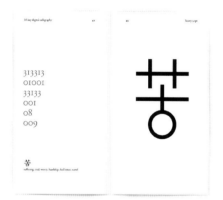

7-19

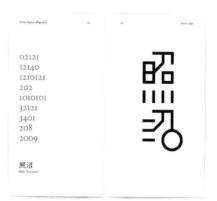

7-20

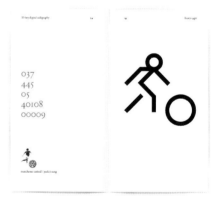

7-21

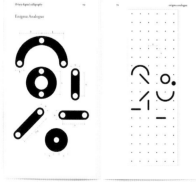

7-22

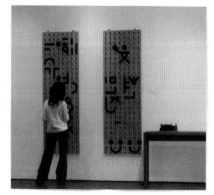

7-23

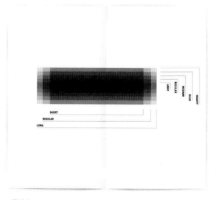

7-24

그리고 이것은 전시와 관련된 사이트 'bccks.jp'[13] 그다음은 '풀 초(草)'자를 기분에 따라 다양한 방식으로 패밀리와 형태를 바꾸어본 것입니다.[14] 약간 코믹한 형태가 만들어질 때도 있지요.

이것은 영문 알파벳입니다.[15] 메타타입은 문자를 가리지 않는다는 의미도 됩니다. 가로로 입력하지만 실제 글자는 세로로 나타나기도 하는…….[16] 이것은 '항상 상(常)'자를 재미있게 표현한 것입니다.[17] 마치 전서처럼, 특히 전서는 어떤 형태들을 지향하면서 글자를 의도적으로 표현하잖아요. 마치 사람이 사람을 업은 것 같은 형태로 표현해본 것입니다.

제 이름에 쓰이는 '민(閔)'자입니다.[18] 서부영화의 한 장면 같습니다. 이것은 '괴로울 고(苦)'자인데, 솥 위에 솥뚜껑처럼 뭔가가 무겁게 짓누르고 있는 듯한 형태입니다.[19] 뭔가 이렇게 내 기분대로 쓰는 재미를 느껴가면서 여러 페이지를 구성해본 것입니다. 이건 작업을 하는 데 많은 도움을 줬던 테루누마라는 일본 분의 이름을 쓴 것이고,[20] 이 시기에 박지성이 한창 활약하고 있었기 때문에 써봤습니다.[21] 그리고 같은 논리로 아날로그적인 체험이랄까 놀이 도구를 만들어보고 싶었습니다. 검은색 아크릴로 획을 만들고 나무로 핀과 판을 만들었어요.[22] 그것을 전시에 출품했습니다.[23] 테이블 위에 0부터 9까지의 형태들이 구성되어 있고 이걸 뽑아서 자신이 쓰고 싶은 대로 써보도록 해놓았어요. 대부분 젊은 커플이 와서 자신들의 이름 '철수♡영희' 이런 걸 쓰고, 휴대폰으로 함께 사진을 찍더군요.

수학적 이성이란 폼나는 단어를 사용하기 하지만, 글자가 원래부터 구성 논리라는 걸 가지고 있기 때문에 그것에 집착해서 계속해서 재생산하는 방법을 사용했던 것 같습니다. 그래서 지금의 슬럼프를 맞게 된 것 같기도 합니다.

어쨌든 이런 글자들의 조형 논리를 극대화시켜 만들 수 있는 것이 패밀리라고 할 수 있습니다. 이「이니그마」타입이 굵기에 따라서 5개의 패밀리가 구성되었다고 했는데 길이로도 3개의 종류를 나누어서 15개의 패밀리가 만들어졌습니다.[24] 15개의 패밀리를 가지고 서체를 바꾸면 아주 얇은 글자에서 굵은 글자까지, 또는 서로 만나는 부분이 채워진 형태에서 여백이 형성되는 글자들로 다양한 표현을 가능하게 하더군요.

8

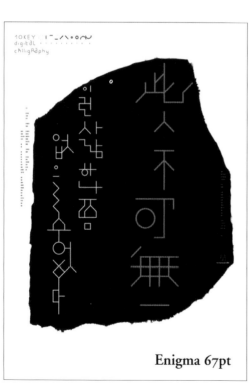

9-1

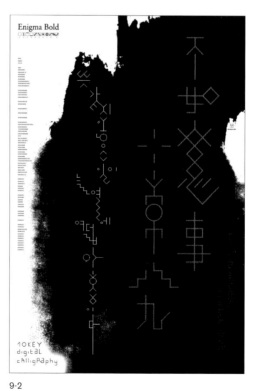

9-2

8

10 key digital calligraphy

2003

9-1

10 key digital calligraphy

'이런 사람 하나쯤 없을 수 없다'

2004

9-2

10 key digital calligraphy

'뜻 같지 않은 일이 늘 열에 여덟 아홉이다'

2004

8

캘리그래피라는 작업을 위한 도구라는 것을 강조하기 위해서 글자에 대한 일종의 경구 같은 것들, 이런 것들을 의도적으로 많이 작업했었죠. 이건 서예에서 많이 쓰이는 말이라고 하는데, '가로획은 물고기 비늘 같아야 하며, 세로획은 말의 재갈 같아야 한다'예요. 이런 서예의 규칙 같은 것들이 있는데 이런 것들을 쓰는 재미가 상당히 있었던 것 같아요. 쓸 때마다 그때그때 기분을 반영해서 이렇게 저렇게 자유롭게 쓸 수 있었으니까요.

9

서예는 성현의 유명한 경전의 일부, 또는 사자성어 같은 것들을 쓰거나 주련(柱聯)으로 건물에 붙이거나 하는 형식을 가지고 있는데, 이런 경향들이 캘리그래피에 배어 있는 정서라고 생각해서 일부러 같은 방식의 작업으로 풀어본 것이죠.[1]

이 '뜻 같지 않은 일이 늘 열에 여덟 아홉이다' 는 제가 아주 좋아하는 말이에요.[2] 제가 하는 일이 대부분 잘 안 풀리는데, 그때마다 원래 이런 것이다라고 생각합니다. 특히 요즘…….

주련
기둥이나 벽에 장식으로 써서 세로로 붙이는 글씨. 기둥(柱) 마다에 시구를 연하여 걸었다는 뜻서 주련이라 부른다. 살림집 안채나 사랑채, 경치 좋은 곳에 세운 누각이나 불가의 법당 등에 건다. 좋은 글귀나 남에게 자랑할 내용을 붓글씨로 써서 붙이거나 그 내용을 얇은 판자에 새겨 걸기도 한다.

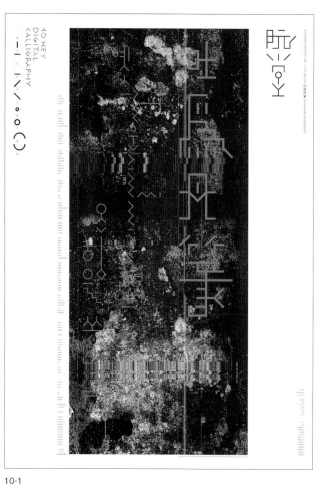

10-1

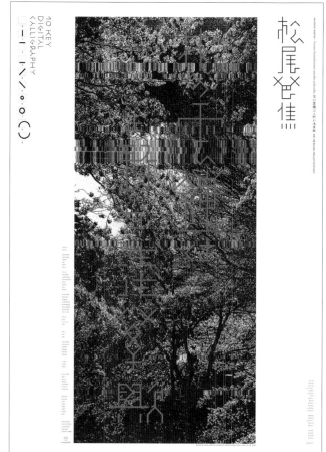

10-2

Enigma Bold

10-1
10 key digital calligraphy
'완당의 시'
2005

10-2
10 key digital calligraphy
'마츠오 바쇼의 하이쿠'
2005

11
10 key digital calligraphy
'정약용의 한시'
2007

10

일본 디자이너들과 한국의 디자이너들이 일종의
교류전을 진행했었는데, 그때 출품했던 작업입니다.
'서울-도쿄 24시'란 전시 제목으로 교류의 성격이
강조된 전시를 여러 번 진행했습니다. 이것은
한국의 추사 김정희 시의 한 구절입니다.[1]
　　추사의 한시와 일본의 마츠오 바쇼
(松尾芭蕉)라는 하이쿠 시인의 시를 대비시켜서 만든
거예요. 배경 그림은 하나는 제가 서울에서 찍고,
다른 하나는 일본에 있는 친구에게 부탁해서
우에노에 핀 벚꽃의 모습을 찍어서 팩스로 받아
사용했던 겁니다.[2]

11

그 뒤로도 의도적으로 이 글자들을 가지고 서예를
한다는 기분을 강조하니, 자연스럽게 이런 작업들이
만들어지더군요. 이건 정약용이 지은 시입니다.
원래는 한시인데 한글도 함께 적은 것입니다. 이
시의 내용은 '흰 종이 펴고 술 취해 시를 못 짓더니,
풀 나무 잔뜩 흐려 빗방울이 후두둑. 서까래 같은
붓을 꽉 잡고 일어나 멋대로 휘두르니 먹물이 뚝뚝.
또한 통쾌하지 아니한가' 이런 내용입니다. 그것을
병풍으로 만들어보기도 하는 등 여러 가지 방법으로
서예의 정서들을 흉내 내보는 작업들이었습니다.
제가 직접 만든 말은 아니지만, 상당히 멋있는
표현들이 많이 있었습니다. 언젠가는 이렇게
판화로도 작업했습니다. 아날로그적인 표현 같은
게 재미있을 것 같아서 해본 작업입니다. 하여튼 이
글자를 가지고 한동안 이런저런 재미를 느껴가면서
작업했습니다.

13

12

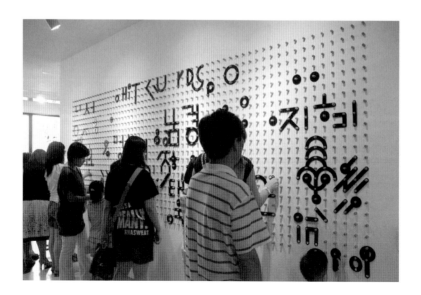

13-1

13-2

13-3

12

그런가 하면 이런 귀여운 작업도 있었습니다. 63빌딩에서 키티전이라는 게 있었는데, 여러 작가들이 키티를 소재로 해서 뭔가 표현해야 했습니다. 기존의 이니그마 아날로그에 키티 모양만 더 추가시켜서 사람들이 벽에 끼워가면서 즐길 수 있도록 했습니다.

13

이제 '진달래'라는 디자이너 그룹에서 작업하면서 나왔던 작업에 대해 말씀드리겠습니다. 김경선 선생님도 멤버이셔서 어느 정도 아실 거라 생각해요. 열댓 명 가까운 디자이너들이 멤버로 있는데, 전시를 통해서 활동하다가 어느 시점에서, 전시보다는 재미있는 기획을 해서 책을 만들기로 했어요. 이제 각 호마다 편집장이 있는데, 첫 번째는 제가 했었고 그다음에 김경선 선생님이 하시고, 이렇게 돌아가면서 작업했습니다. 『진달래 도큐먼트』라는 책은, 각자의 페이지를 인쇄까지 모두 알아서 진행하고 모아서 묶어내는 형식이었습니다.

이게 그 첫 번째 작업입니다.[1] 「멀티플라이」라고 타이틀이 붙어 있고, DNAx DNAxDNA… 이렇게 제목이 붙어 있는데, 얼굴의 형태에서 눈, 코, 입들을 몇 가지 재미있는 형태들로 나누어서, 서체로 만들었어요.[2] 그 순열, 조합에 의해서 다양한 얼굴을 자동으로 만들어내는 거죠. 이것은 그걸 토대로 실제 얼굴을 만든 거예요.[3] 주변의 여러 사람들의 얼굴에서 부분부분 떼어다가 조합된 구성 파일에 넣고 돌려서 625개의 얼굴이 쉽게 만들어졌습니다.

진달래
1994년 처음 결성된 '시각문화 실험집단'으로, 새로운 시대의 부름에 답하고 스스로의 요구에 충실한 시각예술을 세상에 보이고자 하는 바람에서 결성되었다.

Mixed Area, Kumgangsan 흔존과 타협의 땅, 금강산

Mixed Area, Kumgangsan

서기 주체
2005 94
09.02 09.02
08:00 08:00

14-1

우리식대로하면 된다살아나가자

14-2

Mixed Area, Kumgangsan

1.
아침은동해물과백두산이빛나라이
강산바르고닳도록은금에자원도가
득한삼천리하느님이보우하사아름
다운내조국우리나라반만년세오
랜역사에무궁화찬란한문화로삼천
리자라난화려강산슬기론인민의대
한사람이영광몸과맘대한으로다바
처길이이조선보전하세이조선길이
받드세.

2.
남산위의저소나무백두산기상을다
안고근로의정신은철갑을두른듯깃
들어바람서리진리로불변한은뭉처
진우리억센뜻온세계기상일세앞서
나가리무궁화솟는힙삼천리노도로
화리강산내밀어대한사람인민의뜻
으로선나라대한으로한없이부강하
는이조선길이보전하세길이빛내세.

14-3

두 번째는 김경선 선생님의 기획으로 작업에
참여하는 사람들이 함께 금강산에 갔어요. 저는
금강산에 가서 느꼈던 것을 「mixed area」란
제목으로 구성했습니다. 휴전선을 넘어 북한에
들어갔던 것은 분명한데, 숙소가 있는 온정각이라는
곳에 갔더니 우리나라 젊은 그룹들의 노래가 흘러
나오고 있었습니다. 텔레비전도 남쪽 방송이
나오고……. 그렇지만 일하는 사람들은 북쪽
사람들이거나 연변에서 온 조선족이고 적은 수의
현대 직원들이 있는 정도였습니다.

　　이제는 관계가 다시 악화되어서 가고
싶어도 갈 수 없지만, 당시에도 아주 복잡한
공간이었습니다. 뭔가 말도 함부로 할 수 없고, 북쪽
사람들을 자극하는 말을 하지 않도록 미리 주의도
받습니다. 북한 주민들은 모두 김일성 배지를 달고
있기 때문에 뚜렷하게 구분이 가능했는데, 남쪽도
북쪽도 아니고 그렇다고 북쪽이 아닌 것도 아니고
하여튼 아주 묘한 공간이었어요.

　　그래서 저는 그 느낌으로 잠시 전에
보았던 스트라이프로 만들어졌던 서체를 가지고
작업했습니다. 보통 북쪽을 표현할 때 빨간색을
상징으로 활용하고, 남쪽은 파란색으로 표현하죠.
그래서 이 두 색깔을 대비, 혼합시키면서 그 느낌을
시각적으로 표현하려 했습니다. 캡션을 조금씩
넣어서 분명하게 상황을 설명하려 했습니다.
예를 들면 이 페이지는, 북한은 '주체'라는 연호를
쓰고 있어서 2005년 9월 2일 8시에 여권을
보여주고, 주체의 공간으로 들어가게 되는
것입니다.[1]

앞서 mixed area라고 했는데, 이게 공간적인 상황일
뿐만이 아니고, 양쪽에서 사용하는 구호 등이
뭔가 다른 듯 닮아 있더군요. 그리고 그것을
뒤섞어도 뭔가 말이 되는 거죠. 금강산에서 호텔에
들어가는 입구에 이렇게 크게 쓰여져 있습니다. '우리
식대로 살아나가자', 아마 북한 전 지역에 많이 적혀
있을 텐데……. 우리나라에서는 '하면 된다'라는
아주 대단한 구호가 여기저기 적혀 있었죠. 지금은
많이 사라졌지만 북과 마찬가지로, '하면 된다!'라고
큰 돌에 새겨서 시골 마을 입구나 학교 교정, 군부대
같은 곳에 많이 있었습니다.

　　이런 말들을 섞어도 다시 말이 되더군요.
'우리 식대로 하면 된다. 살아나가자.' 뭔가 아주
묘하게 뒤섞여도 이해 가능한 정도의 문장이
되었습니다.[2]

　　이런 여러 가지 것들을 찾아보고, 우선
국가의 가사를 이렇게 뒤섞어봤습니다.[3] 자세히
읽어보면, 말이 안 되는 부분도 많지만, 별 생각 없이
부분부분 읽으면 마치 한 문장처럼 자연스레 읽히는
경우가 상당히 많습니다. 결국 두 체제가 비슷한
톤으로 비슷한 메시지를 담고 있고… 결국 사고 체계
자체가 아주 비슷하다는 거죠.

14-4

14-5

14-6

14-7

One for All　　　All for One

14-8

그때 마침 미국에서는 카트리나 태풍 때문에
그야말로 물난리를 겪고 있는 상황이었어요.
여행자들과 동행하는 북한 안내원들이 통쾌하다는
식으로 저에게 말을 걸어오더군요. 그게 다 지도자를
잘못 만나서 그렇다면서……. 보통은 말을 거의
걸지 않는데 그 이야기를 꼭 해주고 싶었나 봅니다.
미국이 지도자를 잘못 만나서 그런 일이 일어난
것이다라는 이야기를 들으면서 그의 얼굴을 다시
한번 쳐다보게 되더군요. 왜냐하면 그 사람들의
얼굴만 봐도 대고난의 시대를 보냈다는 걸 느낄
정도로 나이에 걸맞지 않게 검고 거친 피부를 갖고
있거든요. 그래서 지도자가 중요하다는 메시지도,
듣는 저와 이야기하는 그들이 서로 뭔가 다른
내용이기도 하고 같은 내용이기도 한 무엇을
이야기하고 있는 것 같았습니다.[4]

　　우리가 사용하는 군가와 북한의 혁명가라고
하는 적기가를 서로 한문장처럼 교차시켜놓은
것입니다.[5] 두 노래 모두 굉장히 전투적인 톤으로
이루어져 있는데, 이것들을 교차시킨 가사를 쭉
읽어보면 마치 서로 연결되는 있는 것처럼
자연스러운 부분이 많다는 것입니다. 여기에는
적기가가 '임하'가 작사했다고 쓰여지긴 했는데,
실제로 적기가는 독일에서 만들어졌습니다. 우리
노래 중에 '소나무야, 소나무야…' 하는 「소나무」라는
노래가 그 적기가와 같은 노래라고 하더라고요. 이
원곡의 노래가 사회주의 혁명가나 노동가요 등으로
불리면서 점차 행진곡풍으로 바뀌어 북쪽에서는
적기가가 되고, 남쪽에서는 소나무 노래가 된
거예요. 똑같은 노래를 전혀 다른 방식으로 쓰고
있는 상황인 거죠. 이 적기가의 가사가 금강산 속의
큰 바위에 빨갛고 큰 글자로 새겨져 있습니다. 그
앞에서 '이건 수천 포인트는 되겠다'라는 농담을
주고받았던 기억도 납니다. 가사가 대단히 멋있다고
생각했습니다. 가사의 강렬한 인상 때문에 적기가와
그에 대응해서 떠오르는 우리의 대표적인 군가를
뒤섞어본 거예요.

남북 관계는 이렇게 아주 정치적인 관계로 보입니다.
이 가려진 얼굴들은 다 아실 것이라고 생각되는데,
사실 여러 가지 문제가 있어 가린 거예요.[6] 하여튼
금강산이 누군가에게는 정치적인 목적으로
활용되고 누군가는 관광으로 금강산을 방문하는
현상들이 너무 노골적으로 드러나기에 그런 것들을
표현하려 했습니다.

　　이것은 남북의 헌법을 표현한 것입니다.[7]
이것 또한 부분적으로 상당히 재미있는 우연적
표현들이 나타나서 재미있게 작업했는데, 북한
헌법에는 김일성 동지라는 말이 의외로 많이
나오더군요. 헌법에 실명이 등장하는 걸 보니 확실히
우상화된 국가라는 사실을 느꼈어요. 그리고 이 이름
때문에 실제로 여러 문제가 있긴 했습니다. 아무리
사회가 나아졌다고는 해도 남쪽에서 만들어진 책에,
위대한 김일성과 같은 표현이 인쇄되는 것이 어렵긴
하더군요. 일단 제본 회사에서도 이 내용을 보고
제본 자체를 거부하기도 하고……. 그전까지는
그렇게 심각하게 생각하지 않았는데, 그런 반응이
나온 뒤로는 남북 관계는 여러모로 어렵다는 걸
느꼈죠.

　　사실 이게 잘 팔릴 리가 없는 책이에요.
출판사에서 돕겠다는 의식을 가지고 책을 내주시는
상황인데, 이런 것으로 논란이 되면 여러 가지
피해를 줄 수 있을 것 같기도 하고… 편집자였던
김경선 선생님과 함께 여러 가지 고민을 한 뒤에
최종적으로 이렇게 책이 나왔죠.[8] 의도적으로 약간
부정적인 메시지의 선이랄까?

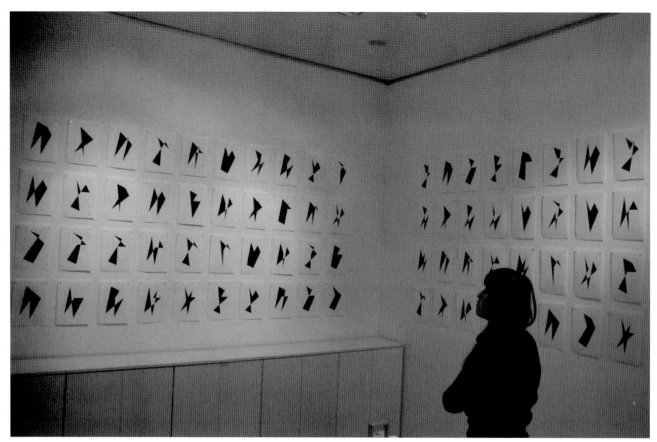

15

15
「로또그램」
개인전
2003

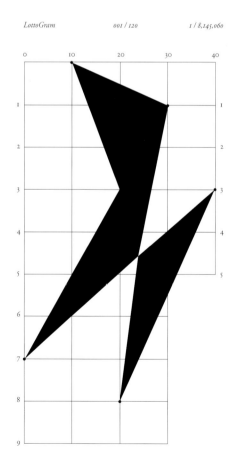

이것은『로또그램』이라는 작업입니다. 로또라는 게 사람의 욕망을 단적으로 상징하는 것이기도 하고, 그것을 이용해서 국가나 공공단체가 돈을 버는 사업이잖아요. 로또에 대한 이러한 양면성, 로또에 대한 욕망을 형태로 만들어보자는 생각에서 진행한 작업입니다. 진달래 도큐먼트 시리즈인 이 책의 콘셉트는, 백 권의 책을 같은 내용이지만 실제로는 모두 다르게 만드는 것이었습니다.

첫 번째 책과 두 번째 책이 그 내용은 같으면서도 모든 구체적인 표현에서는 서로 달라야 한다는 전제로 시도된 것입니다. 그래서 저는 각 권의 책이 로또 한 장 한 장으로 구성된, 서로 다르게 표현한 이미지들을 만들어야 했고, 그러다 보니 로또를 백 장이나 사야 했습니다. 잘 모르고 있었는데, 로또는 한꺼번에 살 수 있는 매수의 제한이 있더라고요. 20장이었던가? 하여튼 그 이상은 한꺼번에 살 수가 없다고 하면서도 팔긴 팔더군요. 어쨌든 욕망이 담긴 로또 백 장을 백 권의 책을 만드는 데 사용했습니다.

로또에 적힌 숫자들은 제가 선택한 (기본적으로는 기계가 자동으로 선택한 번호지만) 번호나 위치를 관련시켜서 욕망을 드러내는 날카롭고 선명한 형태를 만드는 작업이었습니다. 앞면의 종이를 칼로 오려내서 뒤에 있는 검은 종이가 비쳐 나오도록 형태를 만들었는데, 로또는 숫자의 배열 순서가 관련이 없기 때문에 이 여섯 개의 숫자가 다 맞으면 똑같은 복권입니다. 순서는 관련이 없기 때문에 오히려 순서를 뒤섞어가면서 거기에서 나오는 배열의 경우의 수를 이용해 다양한 형태를 만드는 작업이었습니다.

실제로는 하나의 로또에서 나오는 경우의 수를 이용해 120개의 형태가 나타나는데, 책 한 권에 다 표현할 순 없어서 일부만 표현했습니다. 전시 때는 로또 한 장으로 만들어지는 120개의 형태를 모두 표현하였고, 이것이 우리 욕망의 다양한 형태가 아닐까 하는 생각을 표현한 것입니다. 그런 개념으로 제가 구입한 로또 복권에 있는 번호로 구성된 형태들이죠.

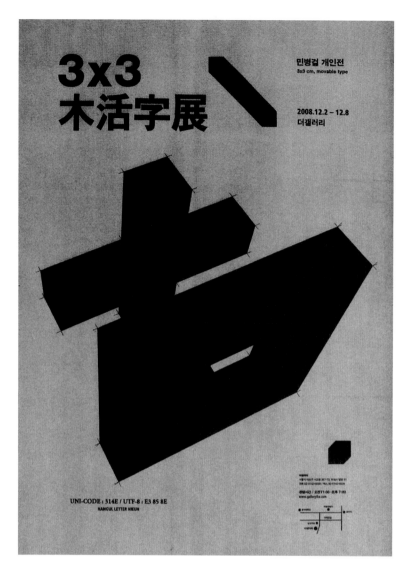

16

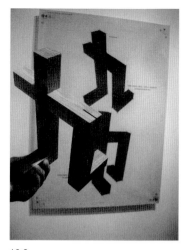

16-2

3×3 목활자전
개인전
2008

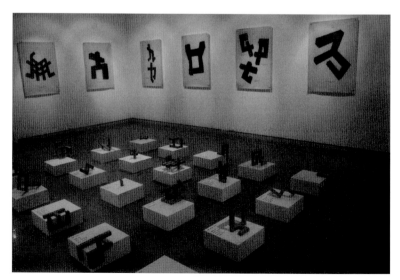

16-1

16-3

비교적 최근의 작업으로 목활자라는 걸
만들었습니다. '3×3 목활자전'이라는 제목의
개인전을 열었는데, '3×3'이라는 건 3×3cm의
각재를 가지고 활자를 만들었기 때문에 붙인
제목입니다.

전시 형태는 뭔가 애매하긴 하지만 나무로
만들었고, 그 입체들을 올려둔 박스의 윗면에
그 입체에서 파생할 수 있는 글자들의 유니코드
숫자들을 적어두었습니다.

전시장은 이렇게 이루어졌고요.[1] 무엇인가
특정한 이름으로 규정하기 어려운 형태를 만들고
조명 아래에서 그것의 방향을 바꿔가면서 그림자를
만드는 것 같은 시스템이죠. 그림자로 만들어보면
여러 가지 글자 모양으로 나타나는 형태들 속에서
알파벳이나 숫자, 한글 등의 요소를 찾아내는 작업을
했습니다.

이렇게 입체 목활자를 만들고 방향에 따라서
'힘 력(力)'자가 되기도 하고 '아홉 구(九)'자가 되기도
하는 현상들을 찾아보았습니다.[2]

이건 좀 더 복잡한 형태긴 한데, 그림자를
보면 '가운데 중(中)'자 같은 형태가 나타나죠. 이런
입체 형태에서 파생되는 그림자와 같은 단면을
채집해서 글자를 만들고 그 글자의 포스터를 만들어
전시했습니다.[3]

제 작업들에 대해서는 대략 말씀드렸습니다.
처음에도 이야기했지만, 타이포그래피나 제 작업에
대해서 의미를 부여하기에는 제가 혼란을 겪고 있는
상황이라서 교육적으로 의미 있을 것 같은 내용을
말씀드리긴 어려운 것 같아요. 그렇지만 무엇인가
질문이나 하고 싶은 이야기가 있다면, 대답하도록
하겠습니다. 제 이야기는 여기까지입니다.

Q&A
민병걸

지금까지 소개해주신 작업들을 보면서, 제일 처음에 아이디어가 되는 로직을 확정지어서 작업하신다고 느꼈어요. 초기 기획을 잡았던 로직은 그 자체로 완벽한데, 작업을 하다 보면 아까 그 캘리그래피 같은 경우에도 일반적으로 표현하는 'ㅌ' 같은 게 잘 표현되지 않거나 그런 상황이 생기잖아요. 그럴 땐, 로직을 수정하면 쉽게 표현할 수 있게 되고요. 로직은 완벽하지만 가끔씩 로직에 맞지 않는 예외의 상황이 발생할 때, 어떻게 하시나요?

저는 당연하게 로직을 선택해온 것 같습니다. 왜냐하면 예외를 선택하는 순간부터 더 이상 도구로서의 가능성이 사라지지 않을까요. 제가 하는 서체 작업들이 기본적으로는 제 디자인 작업의 최종 결과물이라기보다 글씨 쓰는 도구라는 생각으로 만들어진 것이거든요. 그런데 조형적인 이유 때문에 예외적인 상황을 자꾸 인정하면 도구로서의 재미가 사라지는 것 아닐까요. 또 기능성도 약해지고요. 그렇기 때문에 쉽게 로직을 선택하는 편이죠.

그렇다면 처음에 로직을 잡으실 때, 예외적인 상황의 발생이라던가 실제적으로 활용할 때 생기는 문제점에 대해서 최대한 고려하시는 건가요?

당연히 일종의 시뮬레이션 같은 과정을 겪게 됩니다. 그리고 가능한 한 완벽히 해결하기 위해 깊이 고민하긴 해요. 처음부터 머릿속으로 문제점이 난관이 없을지 불필요한 고민까지 해가며 필요 이상으로 시간을 끄는 경우가 많은 것 같습니다. 그러다가 절대 해결할 수 없을 것 같은 벽을 만나면 작업을 하지 못했어요. 그래서 아깝지만 버려진 아이디어들도 꽤나 있었던 것 같고요. 그렇다고 제가 치밀한 완벽주의자는 아니고요 오히려 매우 덜렁대는 측면이 많습니다. 다만 좀 전에 말씀드린 것처럼 논리적 형태란 어쩔 수 없이 완벽해야 호응이 있겠지요. 또 저는 조형적인 판단보다는 그 부분을 해결하는 것이 훨씬 재미를 느끼고 있는 것 같습니다.

선생님에 대한 개인적인 질문일 수도 있을 것 같은데, '진달래'라는 동인 집단이라고 해야 되나요? 그런 집단에 대해서 많은 매체들 또는 김경선 선생님 같은 분들을 뵀을 때나 상당히 많은 부분을 접하게 되고 알게 되잖아요. 예를 들어 '스케치북' 전시에 관한 김형진 선생님의 글이라던가, 그런 걸 통해서 간접적 혹은 직간접적으로 접촉하게 되는 것 같아요. 어떤 디자이너 집단의 구성원으로서 지금까지 세 번 정도 전시를 거치시고 활동을 함께해오시면서, 개인 대 개인이 아닌 집단으로서의 의미가 어떻게 느껴지시는지 궁금합니다.

글쎄요. 초기에는 진달래 그룹의 모토는 아주 분명했던 것 같아요. 저는 결성 초기부터 활동하진 않았는데, 초기에는 조형적인 결과물 자체보다도 활동하는 방식이 중심이 되었고 기존의 틀을 벗어나는 시도들을 많이 했어요. 그렇지만 진달래 회원들도 점차 나이가 들면서 성향이나 위치 같은 것들이 계속 변화했습니다. 그리고 지금에 이르러서는 전반적으로 외부에서 진달래를 바라보는 시선을 별로 의식하지 않고 작업하는 편인 것 같아요. 그렇지만 오래전 관심이 만들어낸 일종의 관성 같은 것인지, 아니면 디자이너의 집단 활동이 많았으면 좋겠다고 생각하는데 많이 생겨나질 않아서 그런지, 저희가 생각하는 것보다는 더 주목을 받는 것 같습니다. 저희가 아주 진지할 때 주목받는 것은 고마운 일일 수 있지만, 가끔씩 가벼운 태도도 필요하겠다 싶어 장난스러운 작업을 하는 경우에도 진지하게 주목하고 반응이 나오기 때문에 내부적으로 그에 대한 논란이 있기도 하죠. 이제 활동 수명이 끝난 것 아니냐는 이야기도 나오고, 이젠 친목 모임이니 신경 쓰지 말자는 이야기도 나오고……. 동인 집단이란 표현은 의식적으로 동일시하는 가치를 유지하고 있는 경우에는 그 표현이 아주 자연스러울 것 같은데, 지금의 진달래는 딱 그런 상황은 아닌 것 같습니다. 지금은 초기에 가지고 있던 진지함도 남아 있고, 그와 함께 친목에 관한 의미도 생겨났고, 놀이와 같은 활동으로서의 의미도 있고… 여러 가지 생각과 의미가 복합적으로 그 안에서 혼재되어 있는 느낌이에요. 그런데 그중에 하나를 선택해서 보면 상당히 불편한 시각이 되겠죠. 아주 비판적으로 볼 수도 있을 것 같습니다.

작업을 워낙 완벽하게 하시는 분이어서, 작업에 대한 설명보다는 기타 다른 것에 대한 질문이 많네요. 저도 하나 여쭤보고 싶은 게 있어요. 이 수업의 취지가 신입생 세미나인데, 대학교 1학년이라는 시기는 여러 가지 개인적으로 고민하게 되는 굉장히 중요한 시기인 것 같아요. 또 가장 좋은 시기이기도 하고요. 선생님도 1학년 당시에 어떠셨는지 궁금합니다. 또 지금의 1학년들에게 어떤 바람이 있으신가요?

사실 저는 대학교 1학년을 허무하게 보냈어요. 고등학교 졸업하고 처음부터 미대를 들어왔던 게 아니라 이공계 대학을 다니다가 디자인에 관심이 생겨서 다시 미술 입시 준비를 하고 미대에 들어왔습니다. 그런데 막상 들어와서 보니까 제가 기대했던 것과 너무 다른 방향과 분위기라 1학년을 참 재미없게 보내고 군대를 갔어요. 재미없어서 그랬는지 우선 군대를 갔다와야겠다고 생각했습니다. 저는 처음에는 재미있는 표현과 메시지가 강한 광고와 같은 작업들을 보고 디자인에 관심을 갖기 시작했기 때문에 뭔가 환상을 가지고 있었던 것 같습니다. 그런데 미술 공부를 짧게 해서 그런지 재주도 너무 부족하고 큰 재미를 느끼지도 못했습니다. 처음 다녔던 전공은 생물학과였어요. 1학년 실험 시간에, 한쪽 눈으로 현미경을 보면서 다른 한 눈을 이용해 세포를 똑같이 그리는 걸 연습시키는데, 교수님이 미대를 가지 그랬느냐는 말씀을 하시더군요. 물론 그런 이유로 미대를 간 건 아니었지만, 제가 미대에 들어와서 소묘 시간에 그린 그림을 보고 제 친구들이 그냥 생물학과 다니지 그랬냐고 놀리더군요. 그런 점들도 조금은 작용했던 것 같긴 해요. 뭔가 자질의 차이랄까? 그런 것들이 제 작업을 이런 방향으로 이끌었는지도 모르겠어요. 뭔가 표현의 디테일보다는 로직과 관련된 것들로 표현 도구를 만드는 방법들에 대해 관심을 갖게 된 것 같습니다.

하여튼 1학년 때는 어떤 맥락으로 수업이 이루어지고 있는지 알 수 없었습니다. 그런데 복학하면서는 조금 상황이 달라졌어요. 제가 복학한 해에 안상수 선생님께서 홍대 전임교수가 되셨어요. 그분 수업을 듣는데, 제 태도나 관심 분야가 조금씩 달라지게 되었습니다. '사람에게 가장 큰 영향은 사람이구나'라고 느꼈습니다. 그 뒤로도 몇 분들에게서 큰 영향을 받았습니다. 그런 측면에서 보면, 여

러분들도 학과 선생님이나 친구들 또는 주변 사람으로부터의 영향을 기대하고 의도적으로 즐겨보면 어떨까 하는 생각도 듭니다. 그런 태도들이 자신에게 숨겨진 무엇인가를 발견하게 해줄 수도 있을 것 같군요. 제 경험에서는 그런 부분이 분명히 있었거든요.

그리고 제가 학교를 다닐 때, 몇몇 선후배들과 함께 지금도 홍대에 유지되고 있는 '한글꼴 연구회'라는 글자, 글자꼴을 만드는 소학회를 처음 만들었어요. 동기들은 어디 가서 무엇을 하고 있는지 모르는 경우가 많고, 캐릭터가 선명하게 남아 있지도 않은 데 반해 소학회 멤버들과는 지금까지도 교류하고 있고 또 비슷한 분야에서 비슷한 일들을 하고 있기 때문에 선후배로서 상당히 재미있는 관계를 유지할 수 있게 된 것 같습니다. 그런 점에서 볼 때, 학생들 사이에서 자발적으로 일어나는 일들이 대학생활을 좀 재미있게 해주는 게 아닌가 하는 생각이 듭니다. 그래서 제가 가르치는 학생들에게 항상 그런 주문을 하긴 하는데, 잘 받아들여지지 않는 경우가 많습니다. 여기는 뭐 어떤지 모르겠습니다. 이곳 학생들의 분위기가 어느 정도 활성화되어 있을지 궁금하네요.

진달래 모임이 보면 여러 학교 출신의 디자이너 분들로 이루어졌잖아요. 그런데 그런 형식의 모임이 어떻게 이루어졌는지 궁금합니다. 그리고 요즘 같은 때, 말씀하신 것처럼 학생들끼리 교류한다고 하면, 어떤 게 원동력이 될지 알려주셨으면 합니다.

여러 가지 요소가 있겠지만 한 가지는 분명하게 말씀드릴 수 있습니다. 제가 대학을 졸업할 즈음에는, 각 대학 간의 노선이나 경계가 지금보다 훨씬 더 뚜렷했습니다. 선생님들도 거의 교류가 없었죠. 그래서인지 오히려 학생들은 그런 현상에 대한 반발이 아주 컸습니다. 그런 반감이 상당히 크게 작용했다고 봅니다. 그리고 뭔가 큰 역할을 해보자라고 하는 거창한 의식의 통합을 피하고 자연스럽게 자신의 의지를 디자인에 자유롭게 담을 수 있게 하는 느슨한 형식을 유지했기 때문에 가능했다고 생각합니다.

민 선생님을 잘 모셨다고 생각하는 여러 가지 이유가 있습니다. 이 신입생 세미나를 처음 시작한 게 3년 전인데, 그때 선생님이 청강생으로서 질문을 하셨어요. 본인의 생각과 삶이 일치하는 것처럼 작업이 일관적이냐? 그 질문이 인상적으로 남았습니다. 그리고 여러분이 지금 인문계열, 전기공학, 컴퓨터공학, 건축공학 등등 다양한 계열에서 모여 있는데, 민 선생님의 작가적이고 일관적인 작업도 의미가 있지만, 개인의 삶으로서도 주관과 생각에 일관성을 갖고 있다는 게 여러 가지 의미가 있는 것 같아요. 사실 디자인이라는 분야가 깊이 있고 역사적인 학문이라고 하기보다 실용적인 학문이란 말이죠. 그런데 이렇게 일관적인 생각들을 꾸준히 개발하면서 힘 있는 작업들을 해오셨어요. 또 석사 때 논문부터 보면, 본인의 생각을 꾸준히 연구, 개발하고 있다는 느낌이 들었거든요. 그런 모습이 좋아 보입니다.

김성중

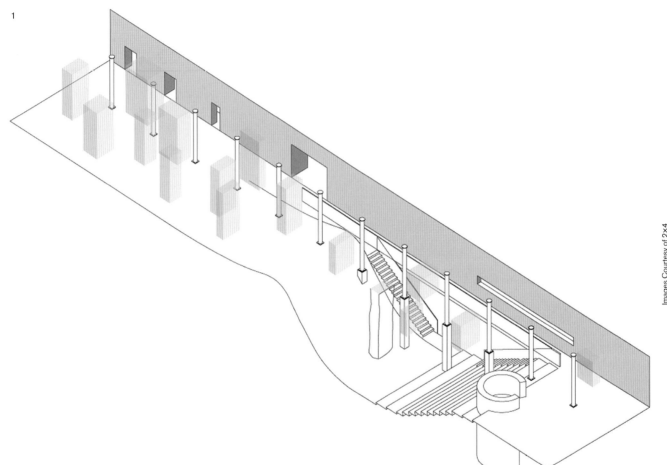

1

Images Courtesy of 2×4

'2×4' 스튜디오는 세 명의 파트너들이 있고, 파트너 아래로 네 명의 아트 디렉터들이 각각의 팀을 리드하는 식으로 운영되고 있습니다. 스튜디오의 크기는 작다고 말하기에는 약간 크고, 크다고 말하기에는 작은 규모입니다. 스튜디오 자체가 학교 같은 느낌이 있는데, 스튜디오의 파트너 중 한 분은 콜럼비아 대학교에서, 다른 한 분은 예일대에서 강의를 하시고 계십니다. 딱딱하지 않은 분위기의 스튜디오입니다. 뉴욕에 오시면 한번 들러보시길 바랍니다.

오늘 준비한 자료들은 프로젝트 중에서 클라이언트와 지속적인 릴레이션십을 가진 작업에 중점을 두고 있는데, 한 클라이언트와 작업한 것들이 대부분입니다. 여러분이 잘 아시는 프라다(Prada)와의 작업들인데, 2×4는 프라다와 2000년부터 작업을 시작했습니다. 그때는 제가 2×4에 입사하기 전이었습니다. 네덜란드의 건축가 렘 콜하스(Rem Koolhaas)가 뉴욕에 프라다 에피센터라고 불리우는 스토어를 디자인하는 과정에 있어서, 저희 회사가 그래픽디자인 회사로 참여하게 되었습니다. 그 이후로 관계가 이어져 다양한 프로젝트에 계속 참여하고 있습니다. 특히 저희가 2001년부터 지금까지 계속적으로 맡고 있는 작업이 프라다 뉴욕 에피센터의 월페이퍼입니다. 이 공간에서 월페이퍼는 벽지라고도 할 수 있고, 아니면 벽화라고도 할 수 있고, 혹은 슈퍼 그래픽이라고도 할 수 있는, 복합적인 의미를 가지고 있습니다.

2×4 스튜디오

디자이너 마이클 락, 수잔 셀러스, 조지아나 스타우트에 의해 1994년에 설립되어 그래픽 디자인의 다양한 분야에서 활동하는 스튜디오로서 각각의 프로젝트에 맞는 비판적 사고와 연구를 바탕으로 디자인의 본질에 답을 찾아가는 알고리즘 접근 방법을 강조한다.

렘 콜하스

로테르담 출생으로, 런던의 건축협회학교(AA School)에서 건축을 공부했고, 뉴욕에서 대도시가 낳은 새로운 문제가 어떻게 새로운 형태를 만들어 왔는가를 연구한 책을 펴냈다. 로테르담으로 돌아간 그는 '건축과 현대문화의 동시적 추구'를 기치로 설계 사무소 OMA(Office for Metropolitan Architecture)를 설립하고 활발한 활동을 펼치며 현대건축계에 영향을 미쳤다. 대표작으로 암스테르담의 홀란드 무용극장과 쿤스트할이 있다.

에피센터

랜드마크를 만들어 다른 브랜드와의 차별성을 꾀한 프라다의 프로젝트로, 1999년부터 뉴욕 맨해튼, 도쿄 아오야마, LA에 차례로 만들어졌다. 아방가르드한 디자인의 에피센터는 최첨단 기술과 도시 환경과의 조화를 통해 컨템퍼러리 럭셔리를 추구하는 프라다 이미지를 강화하는 데 크게 기여했다.

1

뉴욕 에피센터는 원래 있는 건물의 내부만을 헐어내고 새로 개수한 스토어입니다. 뉴욕 소호의 캐스트 아이언(cast-iron) 디스트릭트에 위치하고 있습니다. 과거에는 미술 스튜디오, 아티스트들이 많았던 곳이지만, 지금은 거의 스토어들로 채워졌습니다. 그곳에 프라다 에피센터가 들어서게 됐는데, 지금 슬라이드에서 보시듯이 파란 선이 쳐진 건물의 공간이 스토어 전체입니다. 스토어 자체가 도시의 한 블록을 차지하는 길이를 가지고 있습니다. 이것은 건물의 외관입니다.

도시 블록 하나를 차지하기 때문에 거의 60m가 되는 벽 평면이 계속 이어지게 됩니다. 스토어 내부에서 연속되는 벽면이 그래픽적으로는 아주 특별한 가능성을 부여해주는 공간이 되고, 이 스토어 자체에 시각적으로 굉장히 큰 영향을 끼치는 평면이 되었습니다.

스토어를 보시면, 전체적으로 분할되어 있지 않은 가운데 하나의 웨이브가 있고, 이후로 계속 이어져가는, 완전히 오픈된 공간이라서 벽면이 굉장히 큰 효과를 발휘할 수 있습니다.

2001년에 스토어가 개장한 이후로 계속 저희 회사에서 이 월페이퍼를 맡아오고 있습니다. 가끔은 아티스트가 작업을 하는 경우도 있습니다. 거의 1년마다 월페이퍼를 바꿔가다가, 요즘은 한 시즌마다 바꾸는 방식으로, 1년에 두 번 혹은 2년에 세 번 바꾸는 식으로 작업하고 있습니다. 이 사진은 오픈 전 모습인데, 벽면이 스토어의 처음부터 뒤까지 계속 이어지는 것을 볼 수 있습니다.

2
「Vomit」
월페이퍼
2001

3
「Cancellation」
월페이퍼
2002

4
「Parallel Universe」
월페이퍼
2003

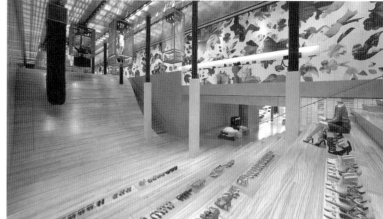

2

Images Courtesy of 2×4

3

Images Courtesy of 2×4

4

Images Courtesy of 2×4

2

이것은 2001년 오픈했을 때의 월페이퍼인 「Vomit」인데요. 이 월페이퍼는 플로럴 패턴이며, 그 안에 사용된 이미지는 저해상도 비디오 스틸입니다. 이 스토어가 오픈한 2001년 당시, 테크놀로지에 굉장한 관심을 기울여서 많은 비디오 스크린과 유비쿼터스 디스플레이(이동식 화면), 그리고 다양한 스크린 베이스의 기기들이 있었습니다. 이 월페이퍼는 그 기기들에서 보여지는 비디오의 이미지를 픽셀화해서 플로럴 패턴 안에 삽입하는 방식을 취했어요. 그래서 멀리서 볼 때는 화려한 꽃무늬처럼 보이지만, 가까이서 볼 때는 다른 이미지들이 보이도록, 서로 다른 이미지들을 볼 수 있게 제작되었습니다.

월페이퍼 작업을 할 때 가장 중요한 부분 중 하나가 원거리에서 볼 때와 근거리에서 볼 때의 두 가지 상황에서 다르게 읽힐 수 있다는 점인데요. 앞으로 소개할 다른 월페이퍼들에서도 찾을 수 있는 특징입니다.

3

2002년 월페이퍼는 다시 디자인하기보다 우선 지금 있는 월페이퍼를 지워버리는 도트(dot) 패턴을 올리는 방식을 취했습니다.

4

그리고 세 번째 월페이퍼는 「Parallel Universe」입니다. 제가 입사했을 때 처음으로 작업한 월페이퍼입니다. 이전 두 가지는 입사하기 전의 작업이고요. 사실 프라다라는 패션 브랜드의 컬렉션 자체와는 상관없이 그 공간을 위한 작업이었는데, 경우에 따라서는 컬렉션과 연관을 지어서 작업하기도 합니다. 이 작업이 그해의 컬렉션과 연관되는데, 뒤에 보면 컬렉션과 굉장히 밀접한 관계를 가진 월페이퍼도 제작됩니다. 이 월페이퍼는 카드 섹션에서 거대한 이미지를 만들어내는 듯한 부분을 벽지화 한 건데요. 아까 말씀드렸듯이 읽혀지는 두 가지(근거리와 원거리의 두 가지 방식)뿐만이 아니라, 각자 하나의 카드를 들고 있는 사람들이 어떤 여성의 이미지를 만들어내는지 패션에 관련되는 코멘트도 있었던 작업입니다. 이 월페이퍼는 실제로 북한에서 실행했던 카드 섹션의 사진 일부를 기본으로 해서 제작된 작업입니다.

5
「Futurama(Hy orld)」
월페이퍼
2004

6
「Guilt」
월페이퍼
2005

6

5

8

7

7
「Notorious Women」
월페이퍼
2006

8
「Hooded Women」
월페이퍼
2007

5

이것은 2004년의 월페이퍼 「Futurama(Hyperworld)」입니다. 아주 디테일한 자연의 모습과 3D로 제작된, 약간은 인조적이고 거대한 인간 혹은 인간과 같은 존재들의 공존을 통해 모종의 이질감이 서린 이상한 에덴과 같은 공간을 표현한 월페이퍼입니다. 원래는 중간에 있는 모자이크가 없었습니다. 그러다가 스토어 자체가 대중에게 열려 있는 퍼블릭 공간이기에 그곳에 모자이크를 해야 한다고 해서 다시 프린트할 수밖에 없었습니다. 하지만 프라다 웹사이트에 있는 월페이퍼에는 모자이크가 없습니다. 그리고 벽뿐만이 아니라 스토어 내부에 있는 구조물이나, 의자 등에도 월페이퍼의 이미지를 연계시켜서 작업한 것을 볼 수 있습니다. 사실은 비디오 작업들도 병행했는데, 벽지뿐만이 아니라 스토어 내부에 모든 화면이라든지 인터렉티브 기기 자체에서도 월페이퍼의 콘셉트와 궤를 같이하는 디자인을 적용했습니다.

6

이 월페이퍼는 'Guilt'라는 상상 속의 회사를 위한 브랜딩 가이드를 스토어 전체 벽에 보여주었습니다. 브랜딩에 대한 코멘트가 내포된 작업이라 할 수 있는데, 이 가상의 회사는 제약회사 같은 차가운 이미지의 다국적 기업을 연상시킵니다. 그런 브랜드가 어떻게 전개되어서 이 세계에 나오게 되는가에 관한, 그래픽디자인에 대한 이야기가 담겨 있다고 할 수 있죠.

7

그다음 월페이퍼는 「Notorious Women」입니다. 사실 이 월페이퍼의 여성들은 notorious(악명 높다)라는 의미보다는 역사적으로 의미가 있는 여성들입니다. 이 월페이퍼는 에릭 화이트(Eric White)라는 페인터에게 의뢰한 유화로 작업된 이미지를 크게 확대하여 제작되었습니다.

8

2007년의 월페이퍼 「Hooded Women」입니다. 앞의 「Cancellation」과 마찬가지로 재작업하지 않고, 그 위에 덧붙이는 방식을 취해서 새로운 의미를 만들어낸 것입니다. 이전 월페이퍼에 있던 여성들의 이미지 위에 가면이나 두건을 씌운 거죠. 원래는 월페이퍼의 여성들이 혁명적인 인물들이다 보니 혁명적인 전사의 느낌을 내기 위해 검은 두건을 씌우는 방식을 생각했었는데, 그런 부분에 대해 약간의 논란이 (특히 뉴욕에서는 테러와 관련한 부분에 대한 반감이) 있었어요. 그리고 무엇보다 예쁘지가 않아서, 화려한 패턴들을 집어넣었는데, 그런 부분이 만들어내는 의미가 중층으로 생겨서 오히려 잘된 경우라고 할 수 있습니다.

에릭 화이트
뉴욕에서 활동하는 초현실주의 작가로 시간 · 현실 · 과학 등 논리를 초월한 시각적인 내용이 풍부하고, 과거 대중 문화의 상징적인 흔적에서 영감을 찾는다.

김성중

11
「No Relief」
월페이퍼
2009

12
「New Masters」
월페이퍼
2009

9

Images Courtesy of 2×4

10

Images Courtesy of 2×4

11

Images Courtesy of 2×4

12

Images Courtesy of 2×4

9
「Florid」
월페이퍼
2007

10
「Annex」
월페이퍼
2007

9

이 월페이퍼도 2007년 것으로 「Florid」라고 합니다. 아까 컬렉션과 밀접한 연관을 가진 월페이퍼가 있다고 말씀드렸는데, 바로 이 작업입니다. 이 월페이퍼는 제임스 진(James Jean)이라는 아티스트가 작업했어요. 저희의 의뢰로 작업을 시작했는데, 나중에 컬렉션과 애니메이션, 그리고 이벤트로 이어지는 큰 프로젝트로 발전하게 되었습니다. 그 부분에 대해서는 잠시 뒤에 설명을 드리겠습니다.

10

마찬가지로 2007년의 월페이퍼인 「Annex」입니다. 이 월페이퍼는 'Evil Twin'이라는 별명을 가졌는데, 개인적으로 자평을 하자면, 실제 그렇게 효과적이지는 않았던 것 같습니다. 저희가 원래 계획했던 부분은 시점을 이용해서 스토어를 확장시키는 거였어요. 하지만 기술적인 문제도 있고 계산을 잘못한 부분도 있어서, 공간에 대해 그렇게 완벽하게 환상을 만들어내지는 못했습니다. 기본적인 콘셉트는 공간의 벽을 거울처럼 만들어 다른 Evil Twin의 공간을 만들어내는 것이었습니다.

이 에피센터라는 스토어는 세 곳이 있는데요. 미국의 뉴욕과 로스앤젤레스, 그리고 일본의 도쿄입니다. 뉴욕과 로스앤젤레스는 렘 콜하스의 OMA에서, 도쿄는 스위스의 '헤르조그 앤드 드 뮤론(Herzog & de Meuron)'에 의해 설계되었습니다. 저희는 뉴욕과 로스앤젤레스 에피센터의 월페이퍼를 맡아왔는데, LA의 경우 공간이 좁아 뉴욕만큼 커다란 효과를 가지지는 않습니다. 지금까지 LA의 월페이퍼는 보여드리지 않은 이유가 기본적으로 뉴욕 에피센터를 기준으로 제작된 뒤, LA에 적용시켜왔기 때문입니다. 하지만 이 월페이퍼의 경우는 뉴욕과 같은 콘셉트임에도 완전히 다른 이미지로 제작되었습니다.

11

2009년의 월페이퍼 「No Relief」는 컬렉션과 연관 지어 작업했습니다. 이중 작업이었는데, 컬렉션 이미지를 이용해 월페이퍼를 제작한 뒤 그 위의 얼굴 부분들에 페인터를 고용하고 회칠을 해서 지워냈습니다. 저희가 그동안 월페이퍼를 계속 평면적인 방식으로 제작해왔는데, 이건 지워진 부분들의 디테일을 질감에 의한 입체적인 효과가 드러납니다. 그해의 컬렉션과 그리스 로마 시대의 조각들이 합성되어 있는 부분들이 있는데, 컬렉션의 재질이나 색감과 같은 부분이 그 시대의 조각과의 비슷한 느낌이 있어서 과거의 인스피레이션을 함께 조합하는 방식을 취했습니다.

12

2009년의 월페이퍼 「New Masters」입니다. 이 초기 콘셉트는 살롱 스타일의 전시로 여러 그림들을 벽에 빽빽하게 채워넣는 방식의 전시였습니다. 저희는 그런 살롱 스타일에서 좀 더 나아가서 그림 자체를 분할시키고 조합시키는 방식을 취했습니다. 이 그림들은 인쇄된 것이 아니고, 캔버스에 그린 그림들을 하나하나 붙인 겁니다. 실제 그림들은 중국에서 주문 제작해 그려졌습니다.

일련의 작업들에서 보시면 월페이퍼에 의해 (물론 옷이나 디스플레이도 변화하지만) 공간이 계속 변화하죠. 월페이퍼 작업은 시각적으로 스토어에 가장 큰 영향을 주고 자체 분위기를 바꿔주는 주요 요소입니다. 저희 회사에서는 이 프로젝트를 굉장히 중요하게 여기고, 또 가장 재미있게 작업하는 프로젝트 중 하나입니다.

제임스 진
대만 태생으로 미국에서 자란 프리랜서 일러스트레이터이자 화가이다. 2001년 뉴욕의 스쿨오브비주얼아트(School of Visual Arts) 졸업 후 DC 코믹스의 커버 작업으로 각광받으며 「타임매거진」, 「뉴욕타임즈」, 「롤링스톤」 등과 작업했다. 2007년 프라다 에피센터의 월페이퍼에서 이어진 다양한 프로젝트로 널리 주목받게 되었다.

13

14

13

Prada Trembled Blossoms

월페이퍼

2009

14

Prada Trembled Blossoms

초청장

2009

15

Prada Trembled Blossoms

뉴욕 프라다 에피센터 상영회

2009

15

13

월페이퍼들 다음으로 소개한 작업은 'Prada
Trembled Blossoms'라는 프로젝트입니다.
이 프로젝트는 앞에서 본 「Florid」라는 월페이퍼와
관련된 작업입니다. 제임스 진이 저희 의뢰를
받아서 작업했는데, 실제로 작업을 시작했을 때는
이런 그림이 아니었습니다. 오히려 더 만화적이고
느와르에 가까운 그림을 저희가 의뢰했었어요.
그 분위기도 괜찮았지만 프라다에서 계획중이었던
컬렉션의 방향이 판타지에 가까운 방향을 취하고
있어서 그러한 코멘트를 받은 뒤 아티스트가 다시
작업을 시작했습니다. 그래서 제작된 월페이퍼의
이미지가 다시 프라다 컬렉션에 적용되어 2008년
S/S 컬렉션과 연계되었습니다.

다음은 밀라노에서 패션쇼가 이뤄졌던
공간인데요. 이 공간 또한 OMA에서 디자인하고,
월페이퍼는 제임스 진이, 그리고 비디오 프로젝션과
라이트 프로젝션은 저희가 맡아 작업했습니다.
컬렉션 자체에도 아티스트가 작업한 이미지가
사용되고, 프로젝션이나 월페이퍼에도 사용되고
있습니다. 이 S/S 컬렉션이 굉장히 좋은 평을
받으면서, 이 컬렉션과 관련된 애니메이션을
제작하게 됐는데요. 월페이퍼의 제안에서 시작되어
애니메이션까지 이어지게 된 것이죠. 아마 프라다
홈페이지에서 보실 수 있을 겁니다. 애니메이션을
발표하는 프리미어 이벤트가 필요했고, 그 이벤트에
대한 작업을 저희 회사에서 하게 되었습니다.

14

지금 보시는 건 그 이벤트의 초청장입니다.
DVD 케이스도 있고요. 그리고 그 애니메이션의
스토리보드를 이용해서 만들어낸 만화책입니다.

15

이벤트 자체에 대한 기획도 저희가 했습니다.
이곳은 뉴욕의 프라다 에피센터입니다. 가끔씩
이벤트가 있어서 웨이브 공간을 극장처럼 사용해서
원래는 그쪽에 있는 사람들이 보곤 했는데, 이
경우에는 양쪽 모두가 볼 수 있도록 제작하는 데
주안점을 두었습니다. 그래서 이 스크린을 중간의
공간 상에 설치하고, 양쪽에서 프로젝션해서
웨이브에 있는 사람들과 건물의 반대쪽에 있는
사람들 모두 상영회를 동시에 볼 수 있게 했습니다.
이런 작업을 할 때는 파티 플래너라든지 조명
디자이너들, 그리고 사운드 디자이너, 영상 프로덕션
컴퍼니 등 여러 다양한 팀들과 같이 작업하는데,
저희가 주로 담당한 역할은 공간을 어떻게 사용할
것인가와 공간 그래픽에서부터 이벤트 순서와 같은
부분들까지였습니다. 사실 그래픽디자인이라고
해서 단지 표면만 작업한다기보다는 공간과 시퀀스
같은 것을 작업하기도 합니다.

16

Prada Trembled Blossoms

도쿄 프라다 에피센터 상영회

17

『Prada Libro』

2×4

2009

Images Courtesy of 2×4

16

Images Courtesy of 2×4

17

이 상영회는 뉴욕뿐만 아니라, LA, 도쿄
에피센터에서도 상영했습니다. LA 상영회 같은
경우는 각 에피센터의 건물들이 다른 구조로 각각의
동선들을 가지고 있어서 스토어별로 다른 셋업을
하게 됐습니다. LA 에피센터를 보면 중앙에 거대한
층계가 있는데 층계 위에는 공간이 양쪽으로 트여
있어요. 저희는 그 공간을 극장으로 사용하기 위해
프로젝션 월을 양쪽에 달아 정면과 후면에 같이
상영하고, 유리 벽면에는 그래픽을 통해 이미지가
계속 이어져 나가게 작업했습니다.

　　　이곳은 도쿄 아오야마에 있는 에피센터인데,
건물 외벽에 이 프로젝트와 관련한 이미지를
적용했습니다. 사실 이 건물은 상영할 만한 곳이
그렇게 많지 않았습니다. 사실 뉴욕과 LA 같은
경우는 공간 자체가 큰 상영을 하기에 적합해서
도쿄에 비해 상영회가 더 좋은 방식으로 이뤄졌어요.
하지만 도쿄 같은 경우 에피센터에 큰 공간이 거의
없어서 다양한 공간에서 동시에 상영회를 하는
방식을 취했습니다. 지금까지 보신 경우가 월페이퍼
작업에서 시작해서 계속 연계가 되어 모든 게 잘 맞아
들어간 상황입니다.

이것은 프라다에서 2009년에 발매한 책 『Prada
Libro』로 여태까지 프라다와 관련된 모든 내용을
수록하고 있습니다. 이 프로젝트는 저희 스튜디오와
프라다가 함께 주도했는데, 저희 스튜디오의
파트너인 마이클 락(마이클은 이 책의 편집자
역할도 했습니다)과 제가 아트 디렉터로서 굉장히
짧은 기간 안에 이 프로젝트를 완수했습니다.
약 5개월 사이였는데, 거의 8백 페이지 가까운
페이지를 콘셉트에서 최종 결과물까지 완성하는
일정이었습니다. 사실 제한된 기간 내에 작업하는
게 굉장히 부담스럽기도 하지만, 이 경우는 그런
제한을 받아들여서 빠른 시간 안에 집중해 작업한
경우라고 볼 수 있습니다. 긴 프로젝트를 하다 보면
모멘텀이 없어지거나 지루해지기도 해서 계속적으로
의욕을 가지고 작업하는 게 힘든 경우도 있습니다.
특히나 책과 관련한 프로젝트가 그런 경우가 많아요.
계속 늘어지고 바뀌고 그런 경우들이 많은데, 이
프로젝트는 굉장히 빠르면서도 집중력이 강한
경우였습니다.

　　　처음에 생각한 이 책의 콘셉트는 매거진,
잡지 같은 형식이었습니다. 프라다에 관련한
다양한 에디토리얼들이 계속 반복되는 컬렉션
광고들 사이에서 존재하는 형식으로요. 지금
보시는 이미지의 Bar가 컬렉션이라면, 연속되는
컬렉션에서 시간 순으로 프라다의 역사를 계속 훑어
내려가고, 중간에는 프라다와 관련된 글과 사진들,
에디토리얼을 집어넣을 계획이었죠. 그래서 작업
과정중에 다양한 잡지들의 사이즈를 비교해보기도
하고, 어떤 것이 가장 저희에게 적합할지 원하는
방향에 맞는지 확인하고, 다이어그램도 준비되어
있었습니다. 그리고 여기에 기반해 작업을
시작했는데, 저희는 나름대로 재미있다고 생각을
한데 반해, 목업(mock-up)을 만들어 보니, 실제로
보는 사람들에게는 약간 혼돈을 주고, 콘텐츠를
보는 데 노력을 기울여야 되는 방식이었어요.

김성중

사실 이 방향으로 가도 굉장히 좋았을 거라고 생각했지만, 결국 약간의 절충을 하여 프라다의 내부와 외부를 중간에 있는 컬렉션 광고들을 통해 분할시키는 방식을 택했습니다. 프라다에서 옷이나 상품을 만들어내기 전까지의 과정과 상품이 발매된 후 외부에 관련된 다양한 부분들로 분할을 해서 내부와 외부를 보여주는 방식을 취했습니다. 여기 이미지에서 내부를 보면 프라다의 공장이라던지 프로토타입을 만드는 부분, 패션쇼 공간, 지금까지의 컬렉션 리스트, 주요 제품들의 콜라주와 같은 다양한 에디토리얼들로 구성되어 있습니다. 프라다가 패션 회사이긴 하지만 패션 외에 관련된 분야들도 굉장히 많습니다. 아까 말씀드렸던 에피센터 같은 경우도 패션 회사가 건축가들과 협업을 통해 새로운 실험을 하는 경우인데, 프라다의 주도로 시작되었습니다. 그 후 다른 플래그쉽 스토어들도 다양한 건축가들과의 작업이 이루어지기 시작했습니다.

그뿐만 아니라 「Trembled Blossoms」 같은 단편 애니메이션이라든지, 혹은 리들리 스콧 감독의 「Thunder Perfect Mind」라는 단편영화, 얼마 전에는 또 양푸동이라는 중국의 비디오 아티스트가 제작한 영화도 있습니다. 이렇듯 패션 외의 부분에도 관심을 가지고 있고, 협업을 많이 합니다. 그리고 또 외부와 이어지는 부분이라고 하면, 'Fondazione Prada'라는 프라다의 미술재단이 있는데, 이곳에서는 다양한 현대 미술 작가들의 작품을 전시하고 컬렉트하고 있습니다.

완성된 책이 이것입니다.[1] 굉장히 다양한 부분을 다루는 책인데, 그 예들을 보여드리겠습니다. 이 책은 텍스트가 그렇게 중요하게 사용되지는 않았습니다. 텍스트보다는 이미지 위주의 책이고, 원래 계획대로 매거진 형식의 다양한 에디토리얼을 넣는 방식이어서 굉장히 다양한 콘텐츠가 있다 보니, 타이포그래피 시스템 자체는 굉장히 단순하고 반복적인 시스템을 취했습니다. 그리고 큰 섹션과 서브 섹션의 타이틀을 보여주는 방식이 계속 반복되는데요. 다양한 이미지들이나 에디토리얼들과 부딪치지 않고 단순하게 기능적으로 작용하기 위한 것입니다.

여기서부터 컬렉션 광고들이 나오기 전까지가 프라다의 내부에 관련한 부분들이었고 노란 탭이 있는 곳이 여태까지의 컬렉션들의 이미지를 모아놓은 섹션입니다. 이 컬렉션 광고 섹션이 중간에 내부와 외부를 분할해주는 역할을 하고 있습니다.

그리고 프라다 외부에 관련된 부분들입니다. 외부와 관련된 부분들에서는 에피센터와 같은 프라다의 건축물, 다양한 이벤트나 필름 등을 보여주고 이베이(ebay)에서 판매되고 있는 프라다 상품에 관련된 글들을 모은 섹션 등도 있습니다.

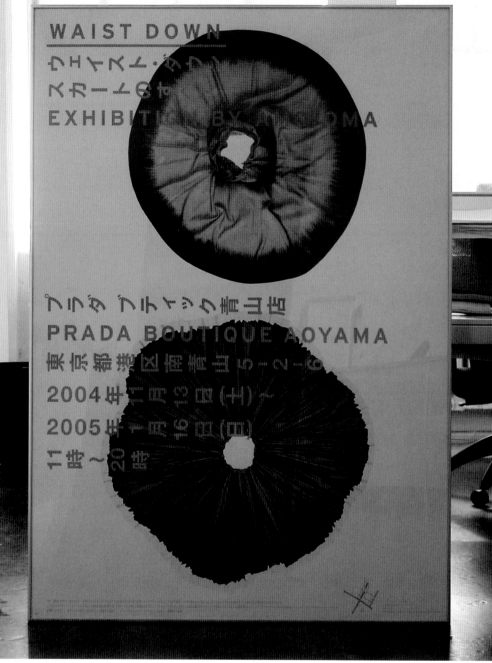

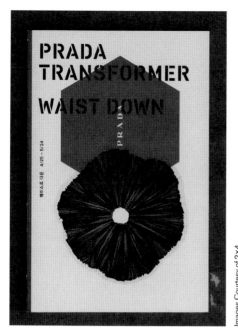

웨이스트 다운
전시 카탈로그

'웨이스트 다운(Waist Down)'이라는 스커트 전시회를 프라다 트랜스포머를 했을 때 보셨나요? 2004년에 일본에서 시작된 이동하는 전시회입니다.[2] 그 전시회와 관련된 섹션, 프라다 트랜스포머 섹션, 그다음에는 Fondazione Prada의 예술 컬렉션과 OMA가 지을 예정인 Fondazione Prada 건물 부분에 대한 섹션으로 마무리가 됩니다.

그리고 이 책을 발매하면서 발표 이벤트를 하게 됩니다. 이벤트 디자인도 저희 회사에서 맡았습니다. 저희는 LA 에피센터 자체를 거대한 도서관처럼 만들기로 해서 월페이퍼로 건물 내를 완전히 포장하는 방식을 취했습니다.

지금까지 프라다에 관련해서만 보여드렸습니다. 원래는 월페이퍼에 대한 작업만 보여드리려고 했는데, 그 작업에서 이어진 다른 작업들도 있고, 또 그래픽디자인이라 해서 인쇄물이나 비디오 평면적인 작업만 하는 것이 아니라 이벤트라던지 공간 디자인 쪽도 함께 작업을 하는 부분들을 보여드리고 싶었습니다.

웨이스트 다운
프라다의 컬렉션 중 엄선된 스커트가 같은 이름의 전시로 도쿄, 상하이, 뉴욕 등에서 선보여졌다. 선풍기, 조명, 자동차 와이퍼 등 여러 장치를 활용해 스커트의 개성을 효율적으로 드러내는 디스플레이가 특징으로, 서울에서는 2009년 프라다 트랜스포머의 첫 번째 이벤트로 열렸다.

프라다 트랜스포머
서울 경희궁 앞뜰에서 6개월간 진행된 설치 프로젝트로, 렘 콜하스가 고안한 4면체 형태의 임시 건축물. 이 철골구조물 전체가 기중기의 도움을 받아 회전하면서, 미술, 영화, 패션, 프라다를 주제로 한 이벤트를 위한 완전히 색다른 공간으로 변형되었다.

어떤 종류의 컨텐츠가 있나? What is the content?

이 건물은 지어질 당시 그대로의 모습일까?
Is this original construction?

여기에 뭘 짓고 있지?
What are they building here?

저 지붕 위에 있는 짐승물은 무슨 의미일까?
What do the small animals on the roofs mean?

이 건물은 언제 지었을까?
When was this building built?

여기가 어디지?
Where am I?

이 궁궐은 얼마나 넓은거야?
How large is the palace?

복원/복원공사중
RESTORATION / UNDER CONSTRUCTION

여긴 누가 살았을까?
Who lived here?

지도
MAPS

궁내 생활
PALACE LIFE

건축
ARCHITECTURE

이 가구는 어떻게 사용했을까?
How was this furniture used?

길찾기
WAYFINDING

그 밖에 볼거리
POINT-OF-INTEREST

어디에 쓰는 물건이지?
What is this object?

화장실이 어디지?
Where is the bathroom?

관람시간 / 입장료
HOURS / PRICES

학생할인은?
Is there a student discount?

다음엔 뭘 봐까?
Where do I go next?

경고문
KEEP OUT

편의시설
VENDOR

관람시간은 몇 시에 끝나지?
What time does the palace close?

여기 들어가도 될까?
Can I go in here?

어디서 생수를 사지?
Where can I get a bottle of water?

Images Courtesy of 2×4

사인의 유형 + 확장 요소 Sign Types + System Plug-Ins

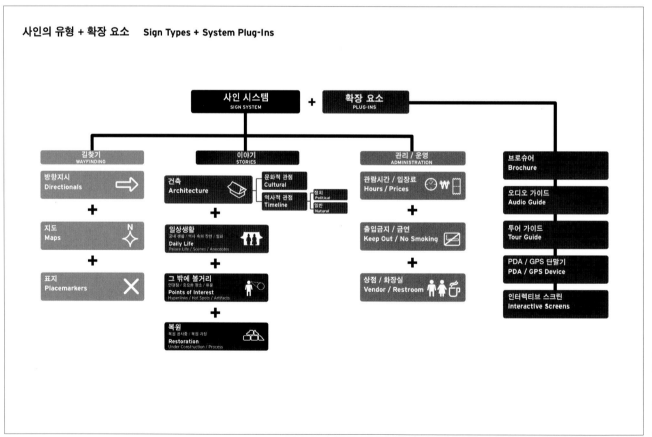

Images Courtesy of 2×4

아름지기

2001년에 창립된 재단법인
아름지기는 한국의 전통문화유산을
지키고 돌보는 일을 하는 비영리
단체로, 방치/훼손된 문화유산 보존
관리에서부터 전통문화의 현대적
활용 연구와 문화예술기획 등
폭넓은 활동을 펼치고 있다.

프라다가 아닌 다른 프로젝트를 하나 더
소개하겠습니다. 아름지기 재단 주도하에 2×4는
안상수 교수님 그리고 안그라픽스와 함께 궁궐(4대궁)
안내판 시스템 디자인 작업을 했습니다. 이 프로젝트도
굉장히 짧은 스케줄을 가지고 시작했지만 계속
토론하고 작업하면서 짧은 시간 내에 이루어질
수 있는 작업이 아니라는 걸 느꼈고, 결국 3년
동안 진행하게 되었습니다. 이 작업과 관련해서는
안그라픽스에서 책도 나왔기 때문에 간단하게 제
경험만 이야기하겠습니다. 자세한 부분은 책(궁궐의
안내판이 바뀐 사연)에 있습니다.

18

처음에는 저희가 궁궐 안내판에 대해서 리서치를
하는데, 디자인은 둘째 치고 그 안내판에서 전해지는
정보들 자체도 혼란스러웠습니다. 그래서 우선 그
콘텐츠에 들어갈 내용들을 공부했습니다. 그렇게
해서 만들기 시작한 다이어그램이 이런 것이었고요.
　　사인 시스템은 콘텐츠와 밀접하게 연관되어
작업되어야 하는데, 그런 부분에 대한 공부도 해야
했어요. 처음 계획한 작업 기간이 6개월이었는데,
그 공부하는 데만 6개월이 걸린 것 같아요. 그리고
사실 지금도 모든 게 적용되지는 않은 상태라서 약간
미흡한 부분들이 있다고 생각합니다.

19

특히 확장 요소 같은 경우는 안내판에 들어가는
다양한 정보들을 어떻게 효율적으로 전달할지
생각할 때, 너무 많은 정보를 넣게 되면 무엇을
봐야 될지 모르게 되잖아요. 그래서 우선 핵심적인
부분들만 사인 시스템에 적용되고, 확장 요소들인
오디오 가이드나 브로슈어 아니면 PDA나 GPS
(지금으로 말하면 스마트폰이겠죠)에서 더 깊은
정보를 접할 수 있는 방식을 취해야 하는 거죠. 아직
스마트폰 부분은 완전히 준비가 되어 있지 않은
것으로 알고 있습니다.
　　우선 그런 기본적인 연구 단계를 거친 뒤,
들어가야 할 정보들을 시각적으로 나눈 표입니다.
이 표가 안내판에 담을 정보의 종류들을 보여주고
있어요. 한 가지 중요한 것은 표를 보시면
단순화된 지도가 있는데 이것은 권역으로 나눠진
지도입니다.

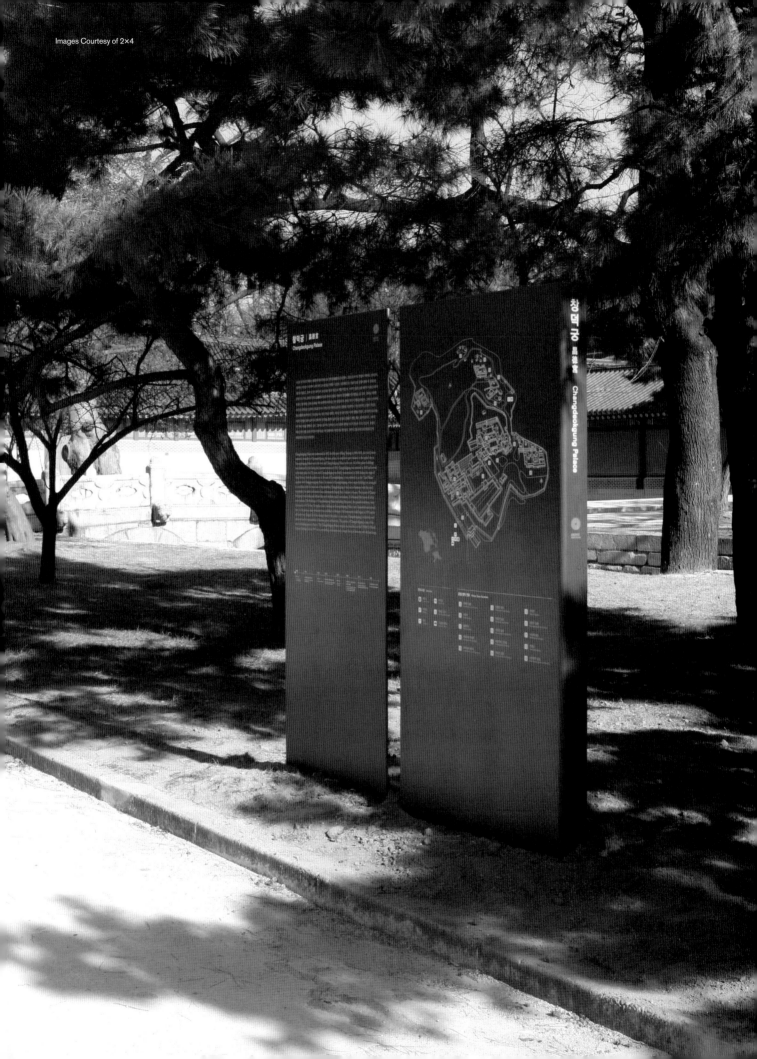

Images Courtesy of 2×4

20-1

Images Courtesy of 2×4

20-2

궁궐에 대하여 연구하시고 컨텐츠 부분을 주도하신 교수님께서 중요하게 말씀하신 부분이 있었어요. 궁궐 공간은 단순히 건물로 나눠지는 것이 아니라 생활 공간이나 용도에 따라서 권역으로 나눠진다고 설명하셨습니다. 그런 부분을 나타내는 전체 약도를 적용하고, 안내판도 그것에 맞춰 위치하고 분할되도록 했습니다. 각각 건물 하나하나를 설명하는 부분도 있지만 그 이야기 자체에서는 권역에 대한 설명이 주로 쓰여지게 됩니다.

그리고 조금 전의 것이 콘텐츠와 관련된 부분이라고 하면, 이것은 디자인에 관련된 요소들을 보여주는 표입니다.[1] 타이포그래피에 대해서 조금 나오죠. 사실 이 부분에서 타이포그래피가 굉장히 중요한데요. 특히 안내판 같은 경우는 그 공간에서 서서 읽을 수 있는 분량이나 크기, 명확성 같은 부분이 중요합니다. 화려하고 멋있다고 할 순 없지만, 최대한 명확하고 단순한 타이포그래피를 구현하려고 노력했습니다. 그렇게 저희가 우선 타이포그래피 작업의 틀을 제안하고 안그라픽스와 논의를 한 다음, 안그라픽스에서 최종적으로 레이아웃을 잡는 방식을 취했습니다. 안상수 교수님께서 이 안내판 작업에 처음부터 깊이 관여하셔서 잘 정리된 타이포그래피가 나왔다고 생각됩니다.

그리고 이것은 형태와 관련한 건데요.[2] 사실 몇 가지 안이 있었는데 병풍 형식이 선택되었습니다. 실제 병풍이라기보다 접혀진 형식을 적용해서 단순한 하나의 판이 아니라 정보를 분할해서 넣을 수 있도록 했어요. 그리고 접혀진 모습을 통일된 디자인 요소로 사용하려는 의도가 있었습니다.

20-1

일괄된 안내 체계를 만들기 위한

인포메이션 아키텍쳐 요소

2×4

20-2

초기 디자인 다이어그램

2×4

'서울대학교 신입생 세미나'는 대학 1학년생들이
학문 탐구의 기본 태도를 형성하고 대학 생활에 적응하는
것을 도우며, 다양한 지식 습득의 기회를 부여함으로써
전공 및 진로 선택 등을 돕고 있다.

또한 학생들이 인생을 얘기하고 넓은 안목으로
세계를 내다볼 수 있는 기회를 얻을 수 있도록, 이론
수업뿐만 아니라 담당교수 자율로 토론·현장학습·초청
강연 등 다양한 형태의 강의를 운영하고 있다.

 서울대학교 기초교육원 http://liberaledu.snu.ac.kr
이 책은 '서울대학교 신입생 세미나' 강의의 지원으로 이루어졌습니다.

이 도서의 국립중앙도서관 출판시도서목록(CIP)은
e-CIP홈페이지 (http://www.nl.go.kr/ecip)와
국가자료공동목록시스템 (http://www.nl.go.kr/kolisnet)에서
이용하실 수 있습니다. (CIP제어번호: CIP2011002878)